职业院校学生人文社科知识读本

音乐赏析

主编 ● 丰欣欣　王志春

苏州大学出版社
Soochow University Press

图书在版编目(CIP)数据

音乐赏析/丰欣欣,王志春主编. —苏州:苏州大学出版社,2014.5(2022.8 重印)
职业院校学生人文社科知识读本
ISBN 978-7-5672-0897-1

Ⅰ.①音… Ⅱ.①丰… ②王… Ⅲ.①音乐欣赏-世界-高等职业教育-教材 Ⅳ.①J605.1

中国版本图书馆 CIP 数据核字(2014)第 104711 号

音乐赏析

丰欣欣　王志春　主编
责任编辑　储安全　管兆宁

苏州大学出版社出版发行
(地址:苏州市十梓街1号　邮编:215006)
广东虎彩云印刷有限公司印装
(地址:东莞市虎门镇黄村社区厚虎路20号C幢一楼 邮编:523898)

开本 787 mm×1 092 mm　1/16　印张 9.75　字数 199 千
2014 年 5 月第 1 版　2022 年 8 月第 6 次印刷
ISBN 978-7-5672-0897-1　定价:35.00 元

苏州大学版图书若有印装错误,本社负责调换
苏州大学出版社营销部　电话:0512-67481020
苏州大学出版社网址　http://www.sudapress.com

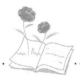

职业院校学生人文社科知识读本
丛书编审委员会

主 任 张建初

副主任 黄学勇 刘宗宝

委 员（排序不分先后）

吴兆刚 刘爱武 强玉龙 吕 虹 杨晓敏
沈晓昕 李翔宇 刘 江 张秋勤 仇靖泰
梁伟康 刘立明 陈修勇 王建林

总 序

《国家中长期教育改革和发展规划纲要(2010—2020年)》(以下简称《纲要》)中明确提出"要把育人为本作为教育工作的根本要求";《教育部关于全面提高高等职业教育教学质量的若干意见》(教高〔2006〕16号)中也明确指出"高等职业院校要坚持育人为本,德育为先,把立德树人作为根本任务"。其宗旨都要求高职教育的终极目标须以育人为本,为此,全面提升学生的人文素质就成为必然选择。

从人才和就业市场反馈的信息看,备受青睐的毕业生往往具备如下特点:道德素质较高,具备较强的事业心、责任感;有艰苦奋斗精神、奉献精神和创新精神;基础扎实,知识面宽;有较好的组织管理能力,善于处理人际关系等。从国家、社会和用人单位层面来讲,也都要求毕业生具备良好的道德修养、专业知识技能、职业心理、创新精神、团队合作能力、人际交往与沟通能力、承受挫折能力等综合素质。因此,高等职业院校在教育教学中必须结合学校实际,加强调研与分析,在学校的各项教育教学活动中多渠道、多方位地加强学生人文素质的教育与培养。

在高职院校的专业设置中,人文素质课程是薄弱环节。要想培养出"既具有过硬的专业知识和岗位技能,又具有远大的个人理想和良好的道德风尚"的毕业生,必须进行课程体系的改革和创新,同时要加强人文素质教育的研究与总结;在课程设置上做到人文素质课程与职业技能课程并重,善于发现人文素质教育的素材和切入点,并根据学校自身的特点设置人文素质教育课程。

1. 改革课程体系,完善人文教育

人文素质教育课程体系的构建必须以马克思主义为指导,突出文理渗透、工管结合的学科交叉特点,全面提高学生的人文素养。此外,课程体系的构建还必须从实际出发,考虑课程的相对系统性和完整性,考虑师生的承受能力,考虑理工科院校的特殊性,使课程体系改革具有可操作性。课程体系除了开设人文学科的选修课和必修课外,还可以经常举办人文学术报告与讲座、职业生涯规划课程与就业创业指导讲座等。职业院校应结合高职生的心理特点和成长规律,成立心理健康咨询中心,建立心理健康咨询网站,通过多种形式进行心理健康教育的宣传和指导,让学生真正感受到人文关怀,培养人文情怀。

2. 专业课程渗透人文教育

人文教育不仅仅体现在人文课程的教学中,在专业课程教学中同样可以处处渗透着人文精神,同样可以进行人文教育。在专业教学中,要让学生了解与专业相关的真实的历史背景、自然和谐的文化精神、真善美的文化底蕴等人文方面的知识,在专业技能的应用中处处展示这些人文精神,从而进一步激发学生学习专业的兴趣与热情,夯实专业基础,加强专业技能和人文素质的共同培养。

3. 综合考核,协调运转

高职教育要适应社会的发展,必须让教育系统内的各个子系统及各个要素之间协调运转,形成技能教育和人文素质教育的合力。要建立科学的人文素质培养评估体系,明确每门课程的职业人文素质教育目标,完善对学生在人文社科知识、思想道德、社会活动参与等多方面的考核指标及人文素质测评,在产、学、研中渗透、融合人文素质的培养,将素质考核纳入整个考试考核体系。

《纲要》中还指出:"职业教育要面向人人,面向社会,要着力培养学生的职业道德、职业技能和就业创业能力。"因此,职业教育的主旋律是"育人"而非"制器",不应只要求学生掌握技能,也需培养学生富有人文素养,兼具对国家和社会的责任感。高职院校应通过建设多种符合自身特色的人文素质教育的路径,把学生培养成高技能与全素质的人才,从而适应社会和企业对人才的需求。

这套"职业院校学生人文社科知识系列读本"正是基于这样的理念和出发点而编写的,不过分追求学科的系统性、完整性,强调从学生的实际出发,重点突出文学、历史、地理、音乐、美术、书法、传统文化、职业规划等人文学科的基础知识,力求深入浅出,雅俗共赏,融知识性和趣味性于一体,使学生在阅读中感悟人生,体会关怀,于无形中得到精神熏陶和境界升华。

我们希望这套丛书的出版能够为高职院校开展人文素质教育做出有益的贡献,并通过试用、修订,反复锤炼,能够更具特色,并广受师生的欢迎,成为人文素质教育的精品图书。

我们也希望通过系列教材的编写、出版,能锻炼、培养一批专注于职业院校素质教育教学的教师群体,使其能成为推动学校实施素质教育建设的骨干力量,从而全面促进职业院校素质教育工作更有声有色、卓有成效地展开。

<div style="text-align:right">丛书编委会</div>

前言 Preface

美育是职业学校教育中必不可少的部分,也是素质教育中不可或缺的部分,是培养高素质劳动者和技术技能人才的重要途径。艺术教育是实施美育的重要途径,同时也是职业学校学生乐于接受的方式之一。对于职业学校开设艺术必修课(音乐或美术),教育部《关于制定中等职业教育教学改革的若干意见》《关于制定中等职业学校教学计划的原则意见》等相关文件中均作出了明确的要求,《中等职业学校公共艺术课程教学大纲》更是对授课内容及课时作出了具体的要求。在此精神的指导下,职业学校的艺术课迫切需要一本适合职业学校学生的教材或读本。

本书以四个篇章,分别从不同的角度把相关音乐知识分为八个单元,让学生从音乐的基础入手,到聆听中外经典音乐作品,最后欣赏综合艺术,在此过程中使学生了解或掌握不同音乐艺术的基本知识,引导学生树立正确的世界观、人生观和价值观,增强文化自觉与文化自信,丰富人文素养与精神世界,培养艺术欣赏能力,提高文化品位和审美素质,培育职业素养、创新能力与合作意识。

本书的特点表现在:一是针对职业学校学生的特点,不追求知识体系的系统性,强调可读性、趣味性;二是从音乐本体入手,突出聆听和欣赏,强调感受与分享,帮助学生了解音乐艺术的表现手段;三是图文并茂地介绍了音乐相关知识,并增加与音乐相关的故事,使学生在愉快的阅读中拓展知识的广度与维度;四是本书的"拓展活动"和"音乐教师札记"环节,能触发学生的思考与讨论,并以一线教师的视角从人文的角度解读作品,使学生在不知不觉中得到熏陶。

本教材编写工作的具体分工为:第一、第五、第六和第七单元由徐州经贸高等职业学校丰欣欣负责编写;第二单元由宿迁经贸高等职业技术学校孙娟负责编写;第三单元由

紫琅职业技术学院王志春编写;第四单元由苏州木渎高级中学李慧华编写;第八单元由苏州旅游与财经高等职业技术学校刘广予编写;教材中的部分乐谱和图片由苏州市相城中等专业学校王喜平收集、整理。

在编写本书的过程中参考并借鉴了有关成果,在此谨向原作者致以崇高的敬意与感谢。

由于时间仓促,书中难免存在疏漏和不妥之处,望读者批评指正。

编　者

2014 年 3 月

目 录 Contents

Part 1 基础篇 001/

第一单元 飞扬在人生中的乐音——音乐与人生 001
- 第一节 音符的一生——音乐活动的过程 002
- 第二节 音乐的魅力——音乐的作用 005

第二单元 学会聆听 009
- 第一节 音乐的要素 009
- 第二节 送你一把打开音乐之门的钥匙——聆听音乐的方法 015

Part 2 中国篇 021/

第三单元 歌声中的情怀——向时代致敬 021
- 第一节 多彩的民歌 022
- 第二节 经典的合唱 036
- 第三节 流行歌曲 044

第四单元 器乐中的旋律——向传统致敬 048
- 第一节 丰富的民族乐器 049
- 第二节 多彩的民族器乐演奏 065

Part 3　国外篇　074/

第五单元　乘着歌声的翅膀
　　　　　——向经典致敬　074
　第一节　国外经典歌曲　075
　第二节　艺术歌曲　083

第六单元　穿越时空的经典乐音
　　　　　——向大师致敬　090
　第一节　巴洛克和古典主义时期的音乐家　091
　第二节　浪漫主义时期的音乐家　102

Part 4　综合篇　109/

第七单元　演绎音乐中的意境
　　　　　——音乐与戏剧　109
　第一节　戏曲音乐　109
　第二节　歌剧音乐　120
　第三节　音乐剧　131
　第四节　影视音乐　133

第八单元　舞动春天的芭蕾
　　　　　——音乐与舞蹈　138
　第一节　舞曲　139
　第二节　舞剧音乐　141

Part 1 基础篇

第一单元 飞扬在人生中的乐音
——音乐与人生

音乐与人生,是人们一直在追问的话题,两者究竟有什么样的联系呢?

我们来听听大师们是怎么看待的。
音乐家巴赫说:"人生如同一首乐曲,只是看你要演奏何种乐曲!"
哲学家尼采说:"没有音乐,生命是没有价值的。"
音乐家海顿说:"艺术的真正意义在于使人幸福,使人得到鼓舞和力量。"
音乐家贝多芬说:"音乐是比一切智慧、一切哲学更高的启示。"
音乐家冼星海说:"音乐,是人生最大的快乐;音乐是生活中的一股清泉;音乐是陶冶性情的熔炉。"
……

 音乐老师札记

在众多色彩缤纷的音乐当中,可能只有一首或者几首音乐作品能让你感动。这种感动就好像是在茫茫人群中突然看见一个自己久违了的好朋友,那份激动和感动是不能言表的。我们总是在探讨音乐,探讨音乐与人生之间的深层次感悟,有的时候确实觉得自己知道的很多了,但是直到你发现音乐的奥秘后,你就会知道,音乐就是永无止境的追求。音乐赋予人生更多的色彩和更丰富的内涵。

这可能是人类喜欢它的最重要的原因之一。

 拓展活动

生活中处处飞扬着乐音。你的生活呢？让生活多一份色彩吧，请把你喜欢的音乐推荐给大家，并分享音乐，谈谈音乐与人生吧！

第一节 音符的一生——音乐活动的过程

音乐作品从它的出生到欣赏者聆听到，整个过程是怎样的呢？让我们来揭开音乐活动的过程，探索是通过什么途径使创作者与欣赏者达成共识的吧。

一、音乐艺术

音乐凭借声波振动而存在，在时间中展现，是通过人的听觉器官而引起各种情绪反应和情感体验的艺术。

首先，音乐是声音的艺术。声音是音乐的重要基础。声音分乐音和噪音两大类，音乐中使用的主要是乐音。乐音的物理属性（音高、音量、音色和时值）为音乐的千变万化提供了条件。

其次，音乐是时间的艺术。时间的长短组合形成了音乐的节奏，音乐的节奏又在时间的流动中展现。节奏的松紧、疏密、强弱和快慢对音乐情绪的形成，起着很重要的作用。

再次，音乐是听觉的艺术。人的听觉器官是感受音乐的重要条件。人的听觉器官受到音乐的刺激，引起与音乐相应的情绪反应和情感体验。人的音乐感受能力的区别，直接影响其对于音乐的感受、理解以及表现。

最后，音乐是情感的艺术。音乐的创作、表演和欣赏都需要人的情感及思维活动作为基础。创作音乐需要把情感升华为音乐语言；表演音乐需要把情感融于音乐之中；欣赏音乐需要体验音乐的情感并对音乐产生丰富的联想和想象。音乐是情感的载体，音乐所激发的、交流的首先是人的情感。

二、音乐活动的过程

音乐是人类的第二语言，我们可以通过它逾越国界、逾越民族和种族来完成最终的沟通。

 聆听与欣赏

天 鹅
管弦乐组曲《动物狂欢节》选曲

圣桑 曲

$1=G \dfrac{6}{4}$

欣赏提示：《天鹅》选自管弦乐组曲《动物狂欢节》中的第十三曲。这首作品是用端庄高雅的曲调作成的。乐曲在钢琴波浪般的琶音伴奏中，以大提琴舒展优美的旋律描绘了天鹅昂首在荡漾的碧波上缓缓游浮的高雅神态。

音乐家简介

圣桑(1835—1921)，法国音乐家。他的作品对法国乐坛及后世带来深远的影响，重要的作品有《动物狂欢节》《骷髅之舞》等。

音乐知识链接

组曲：一种套曲形式的器乐曲或交响曲，即各自独立的不同乐曲的组合。管弦乐组曲是由若干首管弦乐队演奏的曲子组成的一种作品形式，整首曲子有其标题，其中的每首组曲亦有其独立的名字，一般情况下在命名上有一定的联系。

通过什么途径让作曲家与欣赏者达成共识呢？完整音乐过程至少有作曲家、表演家和听众三者参与，他们分别处在不同的环节，担任不同的角色，完成不同的任务。

音乐的活动

生活源泉 →(作曲者创作)→ 乐谱符号 →(表演者表演)→ 音响形态 →(欣赏者欣赏)→ 功能价值

作曲者把自己对生活的感受通过作品表达出来，用乐谱记录，希望引起别人的共鸣和赞赏，得到认可和肯定，写作是带有目的的，无疑是主动的创造行为。

表演者把纸上的符号变成活的音响，这才是具备音乐艺术特征的本体。无论是唱歌、演奏还是指挥，总是在充分理解作品的精神实质的基础上展示作品的内容，他们在对作品进行加工处理时予以发挥，不可避免地融入了自己的见解，既有对作曲家目的性的认同，也必然加入了主观的创造，是先欣赏后创作。人们把音乐表演称为解释作品或二度创作。

听众则完全是欣赏者，他们通过听觉接受音乐而进入审美过程，这是音乐活动的最后一个环节。看起来听众没有改变音乐的面貌，似乎处在客观的地位，但是通过音响形态由表及里地认识和理解音乐作品，并不是被动消极的行为，除了依赖敏锐的认知音乐能力，还调动了所积累的音乐经验和生活经历，以活跃的感情活动投入艺术体验之中。他们用自己的创造和想象活动，在音响的激励下，主动积极地去继续作曲家和表演家未完成的音乐过程，让音乐作品最终完成其使命，实现其功能价值。

综上所述，真正的音乐欣赏绝不仅仅是一种愉悦消遣的行为。我们可以看到这样的事实：从原始信息到艺术效果之间，至少进行了三次以上的信息转换，每次出现的新信息都不是简单地复现前面一段，而是创造性的再造，也可以说凡是音乐活动都包含着创造的因素。

 拓展活动

1. 你是怎样理解音乐艺术的?

2. 请谈谈音乐活动的过程。

第二节　音乐的魅力——音乐的作用

 小游戏

假如你是快餐店的老板,在布置背景音乐时,你会尝试使用哪种音乐呢?
A. 舒缓优美　　　　B. 强烈动感
答案:快餐店的音乐经常是一些节奏强烈快速的音乐,人们在音乐的影响下自然地加快了进餐速度。吃得快,来得快,客流量增多,老板的收入就增加。

音乐艺术的功能及作用随着人们认识的不断深化,逐步有了新的进展。
首先,音乐的首要功能是审美作用。众所周知,音乐是情感的艺术。音乐的创作、表演和欣赏都需要人的情感及思维活动作为基础。创作音乐需要把情感升华为音乐语言;表演音乐需要把情感融于音乐之中;欣赏音乐需要体验音乐的情感并对音乐产生丰富的联想和想象。音乐是情感的载体,音乐所激发的、交流的首先是人的情感。通过情感的载体,进入审美的状态。只有通过音乐的美感,人们才能在身心愉悦的前提下深刻地感受音乐。音乐的美感力量是独特的,能够以真挚、生动和深刻的感情形象去拨动人的心弦。正如贝多芬所说:"使人的心灵爆发出火花来。"

 聆听与欣赏

内蒙古民歌

1 = G 4/4

（乐谱）

欣赏提示：这是一首流传久远的内蒙古乌拉特民歌。婉转悠扬的旋律响起时，仿佛苍天、秋草、雁群一幕幕美丽的画面出现在听众的眼前，令人思乡之情油然而生。歌曲悠远蜿蜒，直抵内心。

其次，音乐的教育作用也尤为突出。

音乐活动中通过审美主客体情绪的感染和情感的共鸣，产生认识和道德的力量，潜移默化地起到净化心灵、升华情操、完善人格的作用。音乐家贺绿汀说过："一个人有了一定的音乐修养，不但不会妨碍他的专业，还由于经常接触优美纯洁的音乐，使他的思想潜移默化，形成高尚的道德品质。"例如主旋律

音乐，符合时代特征，宣扬了积极向上的价值观，传递正能量。这些音乐的内容或是进行爱国主义教育，或是展现不屈的民族精神，又或是传递当代劳动者积极乐观的心态，再或是抒发对家乡的赞美之情等。这些对欣赏者的情操、品德、性格和心态等方面的影响是积极而巨大的。又如，通过音乐史的学习，我们可以从音乐家那里学习豁然达观的人生

态度、面临失败和挫折时的坚毅品质、不畏困难积极进取的行为模式等。再如,通过传统音乐和民族音乐的教育,可以传承不屈的民族精神,分享乐观平和的处事之道,增强民族自尊心和自信心。

音乐具有智育功能。法国作家雨果曾把音乐比作开启人类智慧宝库的钥匙。音乐是多向思维的活动。除了主要运用形象思维之外,参与者存在着多种思维方式。如音乐的无语义性的特点,有助于发散性思维和创造性思维的发展;音乐创作中的和声、复调的运用,则需要数学的对应、比例关系和内在联系,可以启发逻辑思维和抽象思维。这种多向思维的运用,可以调节大脑兴奋和抑制功能的平衡。

音乐在企业中的作用

香港汇丰银行在招聘新职员时,不但招收金融、经济、信息等方面的人才,还招聘学音乐、学艺术的。银行为什么要招聘艺术类的毕业生呢?据负责人介绍,因为学艺术专业的人艺术想象力和审美直觉能力很强,有创意能力,如果再加以金融知识等方面的培训,有可能成为很好的金融家。

再次,音乐具有心育的功能。音乐是一种具有节奏性、平衡性和统一性的完美音响运动形式。它积淀着丰富的情感和理想,是特定社会内容的特殊反映。欣赏者参与的心理过程可以在一种自由、和谐的状态中发展。音乐美学家汉斯立克曾说:"音乐比任何艺术美更快、更强烈地影响我们的心情。"借助音乐自身的情感可以把萌生的情感激发出来,把冷却的情感点燃起来,把淡忘的情感浮现出来,把遗失的情感呼唤出来。

最后,音乐的实用作用。一些礼仪音乐、喜庆音乐和队列音乐等是音乐实用作用的表现。人们在欣赏音乐时,产生快乐感和满足感,从而得到休息。此外,音乐还有保健医疗、商业广告等实用性。

美妙的音乐动听又治病

优美的旋律能陶冶情操,净化心灵,摆脱困扰,振奋精神。对生理而言,由于每首乐曲节奏、速度、曲调不同,可产生兴奋、激昂或镇静、降压作用。美妙的音乐还能使痛觉减轻,记忆力提高,想象力、创造力变得更丰富。

出现以下情况时可以选择的音乐:

精神萎靡、情绪低落——《步步高》《金蛇狂舞》《采茶扑蝶》等;

食欲缺乏——《花好月圆》《欢乐舞曲》《娱乐升平》等;

过度疲劳——《假日的海滩》《欢乐的天山》等;

夜间失眠——《二泉映月》《平湖秋月》《烛影摇红》等;

高血压、冠心病——《平沙落雁》《春江花月夜》《姑苏行》等;

烦躁不安——《雨打芭蕉》《江南好》《楼台会》《化蝶》等。

避免以下情况时聆听这些音乐：

空腹忌听进行曲：进行曲节奏强烈，有驱使感，会加剧饥饿；

吃饭时忌听打击乐：打击乐铿锵有力，使情绪不安，影响食欲；

生气时忌听摇滚乐：摇滚乐动感刺激，使情绪冲动；

睡前忌听交响乐：交响乐跌宕起伏，令精神兴奋，难以睡眠；

悲伤时忌听忧伤的乐曲：忧伤乐曲使情绪低落、精神颓废。

爱因斯坦曾说："没有早期的音乐教育，干什么我都会一事无成。"我国著名的科学家李四光、钱学森等都和音乐有着不解的渊源。音乐的作用是毋庸置疑的。但对于职业学校的学生而言，音乐最大的作用是：第一，通过聆听和分享音乐去调节和丰富生活，提高品位，从而塑造健康向上的形象；第二，通过欣赏与体会，学会感悟他人的情感，从而做到包容与理解。

 ## 拓展活动

音乐在生活中的作用有很多，结合你学的专业谈谈音乐对你的生活起到什么作用。

第二单元　学会聆听

有一种错误的理解,认为对音乐知识掌握得越多,对音乐作品了解和分析得越多,就越会损害音乐独有的魅力,影响对其真正的欣赏。然而事实恰恰相反,妨碍人们对音乐获得艺术享受的,不是对音乐的理解,而是对音乐的无知。只有了解和熟悉音乐语言,才会更加聚精会神地聆听音乐;只有对音乐知识知道得更多,才能全身心地投入到艺术的审美体验之中。音乐不仅仅是使人愉悦兴奋的音响,它有着自身的思维发展逻辑、情感表现方式和意义;而音乐材料和规则则是其构建的基础和媒介,它们直接影响着音乐的构成,影响着欣赏者从音乐中得到的审美享受。因此,欣赏者必须懂得一些音乐的表现要素、手段、结构和技巧。

第一节　音乐的要素

音乐要素是构成音乐的各种因素,包括音的高低、长短、强弱和音色等。由这些基本要素互相结合,形成音乐中常用的"形式要素",例如:节奏、旋律、和声、音色、力度、速度、调式、曲式和织体等。

一、节奏

我国明代律学家朱载堉曾说:"八音者以节奏为至要。"节奏是构成音乐的第一要素,是组织起来的音的长短、强弱关系,是旋律的骨干,是音乐的原动力。一般说来,宽长的节奏常表现庄重、深远、辽阔、有力或歌颂、赞美等情绪;而短促的节奏则可能同欢快、活泼、紧张等情绪相连。

二、节拍

节拍是指时值相等的强拍和弱拍有规律地交替出现。音乐节拍的强弱规律是从原始节律中产生的。节拍的基础是一强一弱的二拍子。其他一切节拍类型都是在此基础上派生出来的,是二拍子的合并型。如四拍子是两个二拍子合并而成的;三拍子是三个二拍子合并再切割而成的。

拍类		音符	强弱规律	拍号
单拍子	一拍	5	●	1/4
	二拍	5 - 5 -	●○	2/2
		5 5	●○	2/4
	三拍	5 5 5	●○○	3/4
		5 5 5	●○○	3/8
复拍子	四拍	5 5 5 5	●○◉○	4/4
	六拍	5 5 5 5 5 5	●○○◉○○	6/8

拓展活动

1. 用正确的节奏读出下面的山东快书的片段。

① 当嘀咯 当嘀咯 当嘀咯 当。
② 话少说,论刚强。
③ 白天 跑八 百,黑夜 跑一 千。
④ 武松 想 0 什 么叫 三碗 不过 冈。
⑤ 好汉 爷 吃什么 酒 要什么 菜 吩咐 出来 办快 当。
　　武松 说 0 有 什.么 酒 0 有 什.么 菜 一一 从头 对我 讲。
⑥ 0 仗 0 怎么 打 0 兵 0 怎么 练。
⑦ 宋江 0 抱着 铐.子 往后 退。
⑧ 现如 今 已经 归顺了 咱们中 国。
⑨ 锣靠着 鼓 鼓靠着 锣。
⑩ 那么那么 巧 那么那么 妙。

2. 节奏合奏练习：

$$\left\| \begin{array}{llll} \underline{xx\ x}\ \underline{xx\ x} & \underline{xx}\ \underline{xx} & \underline{xxx}\ \underline{xx} & \underline{xx}\ \underline{xx} \\ x\ x\ x\ x & \underline{xx\ xx} & x\ \underline{xx}\ x & \underline{xx}\ \underline{xx} \\ x\ 0\ 0 & \underline{x0 x0} & x\ 0\ 0 & \underline{x0 x0} \end{array} \right\|$$

$$\left\| \begin{array}{llll} \underline{xxxx}\ \underline{xxxx} & \underline{xxxx}\ \underline{xxxx} & \underline{xxxx}\ \underline{xxxx} & \underline{xxxx}\ \underline{xxxx} \\ x\ \underline{x\ x} & x\ 0 & x\ \underline{x\ x} & x\ 0 \end{array} \right\|$$

$$\left\| \begin{array}{llll} x\ \underline{xxxx} & \underline{xx}\ x & \underline{xx}\ \underline{xxxx} & \underline{xx}\ x \\ x\ x & x\ x & x\ x & x\ x \end{array} \right\|$$

$$\left\| \begin{array}{llll} 0\ \underline{xx} & 0\ \underline{xx} & 0\ \underline{xxx} & 0\ \underline{xxx} \\ \underline{xx}\ 0 & \underline{xx}\ 0 & \underline{xxx}\ 0 & \underline{xxx}\ 0 \end{array} \right\|$$

$$\left\| \begin{array}{llll} 0x\ 0x & 0x\ 0x & 0x\ 0x & 0x\ 0x \\ \underline{x\ xx} & \underline{x\ xx} & \underline{x\ xx} & \underline{xxxx} \end{array} \right\|$$

三、旋律

旋律即曲调。"曲调"一词曾见于唐代诗人白居易的长诗《琵琶行》："转轴拨弦三两声，未成曲调先有情"。

旋律是高低起伏的乐音按一定的节奏有秩序地横向组织起来而形成的。它是作曲家塑造音乐形象的最主要手段，是音乐的基础和灵魂。

常见的旋律类型很多，如：

抒情性的旋律，较注重旋律线条的流畅性、歌唱性。一般都比较舒展、优美。

舞蹈性的旋律，较注重动感，如许多舞曲、轻音乐就常用这一类型的旋律，给人以轻松、活泼的感觉。

戏剧性的旋律，较注重情节、性格的刻画，强调对比。

说唱性的旋律，较注重曲调与语言的结合，经常是边说边唱，常见于各地的曲艺与戏曲。

四、力度

力度是音乐中音的强弱程度。一般来说，力度越强，音乐越紧张、雄壮；力度越弱，音

乐越缓和、委婉。音乐要素的互相配合会造成丰富多样的效果,因此有时候弱的力度不一定柔和委婉,它也可能是令人紧张的。力度在性质上可以分为"力度层次变化"、"力度逐渐变化"和"特别加强"三种。

(一) 力度层次变化

力度层次变化就是在音乐进行中不同段落采用不同的强弱力度。现常用的力度术语,由弱到强依次排列如下:

汉文术语	意大利术语缩写	意大利术语
很弱	pp	pianissimo
弱	p	piano
稍弱	mp	mezzo-piano
稍强	mf	mezzo-forte
强	f	forte
很强	ff	fortissimo

(二) 力度逐渐变化

Adagio　　　Andante　　　Moderato　　　Allegro　　　Presto

力度逐渐变化除了用力度术语标示之外,也用记号标示。例如:

汉文术语或记号	意大利术语缩写	意大利术语
渐强或 ――――	cresc	crescendo
渐弱或 ――――	dim 或 decresc	diminuend 或 decrescendo

旋律由低向高进行时,往往带来力度的逐渐加强;反之,旋律由高向低进行时,往往带来力度的逐渐减弱。

(三) 特别加强

特别加强的力度,有的用术语标示,有的也用记号标示。例如:

汉文术语	记号	意大利术语缩写	意大利术语
特强	∧ >	sf、sfz 或 fz	crescendo
突强		rf 或 rinfrfz	rinforzando

五、速 度

音乐进行的快慢称为速度。音乐作品中有两种不同的速度。一种是一首音乐作品或作品中间的一定段落,其单位拍均采用固定速度;另一种是音乐作品的局部采用变化速度。

(一)基本速度

表示基本速度的术语只能大体标示出某种速度。要准确地标示速度,可采用"拍节器记号"(例如♩=60),也可用数字表示一分钟的拍数。

常用速度术语:

壮板	Grave	♩=40	慢板,极缓板,严峻的,沉重的,慢而庄严
广板	Largo	♩=46	最缓板,缓慢的,大的,广阔的
慢板	Lento	♩=52	充分地,宽广地,缓慢地
柔板	Adagio	♩=56	从容的,慢慢的,宁静的,徐缓的
行板	Andante	♩=66	进行的,流动的,行走着的
小行板	Andantino	♩=69	中速
中板	Moderato	♩=88	中速
小快板	Allegretto	♩=108	稍快
快板	Allegro	♩=132	快速
Piu allegro			速度转快
Meno allegro			速度转慢
A tempo			原速,速度还原
Poco a poco			逐渐地
Accelerado = accel			渐快
Ritardando = rit.			渐慢

(二)变化速度

变化速度一般指速度的临时变化,但也包括一定时间内的速度转变和不稳定速度。变化速度可以分为四种,即减慢速度、加快速度、回复原来速度、不稳定速度及其他。速度在音乐中的表现功能是:慢速度结合着抒情的旋律,给人以精神舒畅、气息宽广、意韵宁静之感;快速度结合着短促节奏的旋律,给人以精神紧张、呼吸急促、情绪激动之感。

六、音区、音色

音区是指人声或乐曲在某个作品中的音域范围。它虽然有约定俗成的概念,但没有非常严格的界限,通常分为高音区、中音区和低音区,这是相对而言的。

音色是指不同人声或乐器在音响上的特色。人声音色可因人的性别、年龄等因素形成不同的类型,如女声、男声和童声等。

七、和声

和声包括和弦进行与和声进行两个方面。和弦的横向组织就是和声进行。

八、曲式

曲式是指音乐作品构成统一整体和各个部分的结构,包括音乐作品的结构形式、主题和非主题成分的组合及其调性的布局。

主调曲式中有一部曲式、单二部曲式、单三部曲式、复二部曲式、复三部曲式、回旋曲式、变奏曲式和奏鸣曲式等。

复调曲式中有赋格曲、卡农等。

我国民族曲式有:一段体、二段体、多段体、变奏体、循环体、联曲体、板腔体和综合体等。

九、调式

按照一定的关系连接在一起的许多音(一般不超过七个)组成一个体系,并以一个音为中心(主音),这个体系就叫做调式。如大调式、小调式、五声调式等。调式中的各音,从主音开始自低到高或自高至低地排列起来即构成音阶。

我们对欣赏音乐有了一点基本知识,熟悉了这些因素,掌握了一些音乐语言,便为我们今后更好、更深刻地欣赏、理解音乐作品提供了一把钥匙,使我们能在音乐这

个人类绚丽多彩的精神宝库中获得更多更美的享受。但是,要深刻地欣赏音乐、理解音乐,单靠这点知识还是很不够的,欣赏音乐除了要了解音乐语言的各种要素的表现作用以外,还要了解作曲家的创作思想、创作风格以及作品的时代背景等,这样才能比较深刻地去鉴赏一首音乐作品。

第二节 送你一把打开音乐之门的钥匙——聆听音乐的方法

音乐欣赏或使欣赏者产生心理上的快感,或把欣赏者的注意力和思维引向预定的创作目的,或启发欣赏者的智慧,或丰富欣赏者的精神生活、净化心灵,也可由于欣赏者与作品表达的思想情感产生共鸣而接受作品的思想观点,提高其精神境界,起到潜移默化的作用。

一、音乐欣赏的目的

(一)通过音乐欣赏培养和发展人们的音乐感受力和音乐表现力

培养和发展音乐感知能力的根本方法,就是在音乐艺术领域里不断地实践、体验,鉴赏其中的美,把自己培育成能听懂音乐的人,把音乐当成人生不可缺少的伴侣,懂得什么是高雅的美,在美的浸润下使身心得到健康发展。此外,通过音乐欣赏还可以培养、发展音乐注意力、记忆力、想象能力、形象思维能力和创造性思维能力。

(二)通过音乐欣赏可以培养健康向上的审美观,发展审美能力

审美观是人们在长期感受美、鉴赏美、创造美的实践活动中形成的观念。音乐欣赏为欣赏者提供了最好的审美实践机会,使欣赏者在感觉音乐语言美的同时,还能够从音乐作品的题材、体裁、风格和格调中理解音乐的内容、形式和哲理的美。音乐欣赏可以培养欣赏者健康向上的审美观,也可以促使他们在审美过程中去伪存真,扬善弃恶,褒美贬丑,从而发展其审美能力。

(三)通过音乐欣赏可以开阔视野,启迪智慧,培养热爱民族音乐的感情

古今中外的音乐名作浩如烟海,因此音乐欣赏取材的范围广、体裁多、容量大,在开阔音乐视野上可发挥巨大的作用。音乐艺术与文学、戏剧、舞蹈、绘画、历史、社会生活、民间风俗等有着千丝万缕的联系。欣赏音乐作品时,必然要了解和学习相关知识,拓宽知识视野。通过欣赏我国优秀的民族、民间、古代、近现代及传统音乐作品,培养欣赏者热爱祖国、热爱祖国优秀文化传统的高尚情操。

(四)通过音乐欣赏可以培养对音乐的兴趣,拥有对音乐的兴趣和爱好是学习音乐的重要前提

优秀的音乐作品都能以其艺术的美感激发欣赏者的兴趣,形成终身学习的动力和意

志。欣赏音乐也有益于身心健康,美好的音乐可以调节人的循环、呼吸、神经等生理系统的机能,可以丰富人的生活,陶冶人的性情,有益于人的身心健康。

二、聆听音乐的方法

(一)细心倾听音乐的音响效果

音乐是用声音作为表现手段的艺术。因此,要欣赏音乐就必须用耳朵去细细倾听:倾听音乐中出现的各种不同的音高、节奏、力度、音色以及它们是怎样按一定的规律组成了旋律、乐段和乐章;倾听它们产生了什么样的和声、复调与配器效果。只有这样,才可能很好地欣赏音乐。正如只有识字的人,才可能阅读文学作品一样,要学会倾听音乐,人们还必须具备一些基本的能力。

(二)提高对音高、节奏、力度、音色的听辨能力

音高、节奏、力度、音色是构成音乐的几个基本要素。我们要学会倾听音乐,就要培养自己对这几个音乐要素的听辨能力。

比如我们欣赏一首歌曲,要听出这首歌曲哪些地方唱得高一些,哪些地方唱得低一些,哪些地方唱得强,哪些地方唱得弱;它用的是什么拍子,速度是快还是慢;它是由男高音唱的,还是由女高音唱的;等等。只有这样,我们才可能进一步体会这首歌曲所表现的

感情内容。

如果欣赏者对长拍子、短拍子分辨不清,那么他就很难听得出进行曲和圆舞曲有什么不同的音乐效果;如果欣赏者对各种乐器的不同音色没有听辨能力,那么就会影响他对丰富多彩的管弦乐作品的欣赏。马克思说过:"对于不辨音律的耳朵来说,最美的音乐也毫无意义。"这正说明了培养对音乐的几个基本要素的听辨能力,是进行音乐欣赏的基础。

(三)增强对音乐音响的整体感受力

在音乐作品中,音乐的几个基本要素并不是孤立地发挥作用的。它们总是综合起来,按照乐曲感情内容的需要,遵循一定的规律,组成为旋律。旋律不断发展,便形成了一定的乐曲结构。在多声部音乐中,各声部之间又形成了不同的和声、复调和织体效果。我们要欣赏音乐,就要培养自己对旋律、多声部音乐以及乐曲结构形式的整体感受能力。

当我们欣赏多声部音乐时,要注意倾听各声部是怎样组合的,它的和声、复调产生了什么音乐效果,乐队中各种乐器怎样配合,管弦乐色彩有什么变化,等等,并使自己对多声部音乐效果有一个比较完整的感受。

对乐曲结构的整体感受,在音乐欣赏中也起到十分重要的作用。音乐总是在时间的过程中逐步展现的,一首乐曲从呈示发展到结束的过程,实际上就是音乐内容的陈述过程。所以,音乐欣赏者只有使自己的听觉紧紧跟随着音乐的发展,努力去感受乐曲的整体结构,才可能对乐曲的内容有完整的了解。对音乐音响的整体感受,比起对于音乐的个别要素的听辨,是更加深入了一步。但是在欣赏音乐的实际过程中,这两者常常是相互交织甚至是同时进行的。

(四)培养对音乐音响的记忆力

音乐是时间的艺术,乐音随时间的运动转瞬即逝。音乐的时间性特点,使音乐记忆在音乐欣赏中具有重要的作用。在一首音乐作品中,作者往往用同一音乐素材的重复、变化或多种音乐素材的对比、并置等手法来表现主题。如果欣赏者缺乏对音乐音响的记忆力,对音乐中前面出现过的素材(比如音乐主题)没有留下印象,那么也难以领会后面出现的音乐,不能从音乐的前后对比和发展中获得整体的印象。

对音乐音响的记忆力不仅对于一首作品的欣赏是重要的,而且还关系到整个音乐欣赏能力的养成。如果欣赏者在自己的记忆中储存了相当数量的不同风格、不同类别、不同作家的音乐主题、作品片段等音乐素材,那么在欣赏新的作品时,就可以通过对各种不同作品的比较来更好地感受、理解这个新的作品。

(五)深入体会音乐所表现的特定情感

音乐是一种善于表现和激发感情的艺术。古今中外许多优秀的音乐作品,往往都表现了作曲家在一定的社会生活影响下而产生的不同感情体验。因此,我们在欣赏音乐的过程中,必须深入体会音乐所表现的感情内容。

(六)力求准确地体会音乐作品本身所表现的感情内容

音乐作品(特别是器乐作品)不像文学作品那样,能用具有明确概念的文字来具体描述某种感情,它只能通过高低、强弱、节奏不同的音乐音响来进行概括性表现。因此,我们在欣赏音乐时就需要凭借自己对音乐的感受力,通过细心的体会,努力去了解作者在这首作品中究竟表现了怎样的感情内容。

当人们欣赏圆舞曲《蓝色的多瑙河》时,它那优美、动听的旋律,轻快的节奏,会使人们产生一种欢乐、向上的感情,而这正是创作这首乐曲时作者的原意。如果某个欣赏者在听到《蓝色的多瑙河》之后,认为这是一首悲哀、沉痛的乐曲,那就说明他未能准确地体会乐曲本身所表现的感情内容。

(七)把对作品感情的体会与自己的生活体验密切结合

唐代著名诗人白居易在《琵琶行》中描述过这样一个情景:浔阳江头的船中,琵琶女为客人演奏倾诉自己不幸身世的乐曲,使满座听者"皆掩泣"。而江州司马白居易,因为与琵琶女"同是天涯沦落人",有着共同的遭遇,所以对乐曲的感受尤深,共鸣也最为强烈,以致"座中泣下谁最多,江州司马青衫湿"。

白居易这段著名的描写,说明了这样一个道理:如果欣赏者把欣赏音乐和自己的生活体验密切结合起来,使自己不是纯客观地去体验音乐作品,而是把音乐作品所表现的感情和自己在生活中所体验过的感情融为一体,变成切身的感受,就能更深地、更强烈地体会作品的感情内容。

由于欣赏者欣赏能力、生活经历不同,他们对一首音乐作品会产生不同的感情体验。如果他们的这种感情体验基本上符合作品的原意,只是对乐曲又有一些具体的、细致的不同体验,那么这也是合理的、正常的现象。

(八)唤起对音乐的想象和联想

想象和联想在各种艺术欣赏活动中都起着重要的作用。音乐擅长于表现感情却难于直接把现实生活的具体形象和作者的思想观念表现出来。因此,在欣赏音乐的过程中,通过想象和联想来补充音乐所不能直接表达的这些方面,使自己对音乐的感受更加丰富、深刻,就显得格外重要。

（九）理解音乐作品所表现的思想内容

音乐作品是社会生活在作曲家头脑中反映的产物。古今中外许多杰出的作曲家都写出了具有深刻内容与重大社会意义的音乐作品。德国音乐家舒曼曾经说过："时代的一切大事都打动了我，然后我就不得不在音乐上把它表达出来。"因此，努力去理解音乐作品所表现的思想内容，便成为音乐欣赏中的一个极为重要的课题。

聆听与欣赏

在中亚细亚草原上

［俄］鲍罗廷曲

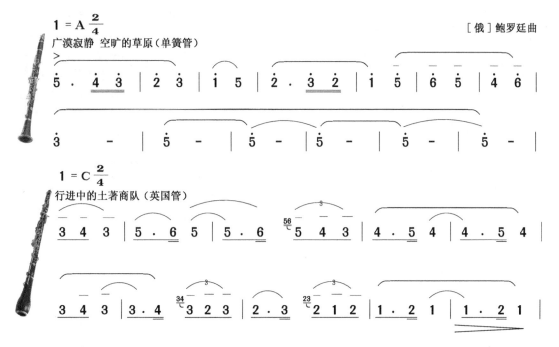

欣赏提示： 乐曲主题有两个：一个是俄罗斯风格音调，一个是东方音调。作品描绘了一支骆驼商队在俄国军队的护送下，行进在一望无际的沙漠上，由远而近，继而又消失在空旷的远方。这是一部形象鲜明、具有珍贵艺术价值的标题交响诗。

俄罗斯作曲家鲍罗廷在他的交响音画《在中亚细亚草原上》的乐谱上这样描

绘:"在一望无际的中亚细亚草原上,隐隐传来宁静的俄罗斯歌曲。马匹和骆驼的脚步声由远而近,随后又响起了古老而忧郁的东方歌曲。一支行商队伍在俄罗斯士兵的护送下穿越广袤而辽阔的草原远远走来,随后又慢慢远去。俄罗斯歌曲和古老的东方曲调相互融合,在草原上形成谐和的回声。最后,在草原上空逐渐消失。"

在这里,知觉表象的唤起,想象联想的构成,均以欣赏者被激发的审美情感为基础。

音乐知识链接

交响诗:一种单乐章的标题交响音乐,脱胎于 19 世纪(1850 年)的音乐会序曲,它强调诗意和哲理的表现。交响诗的形式不拘一格,常根据奏鸣曲式的原则自由发挥,是按照文学、绘画、历史故事和民间传说等构思作成的大型管弦乐曲。它是标题音乐的主要体裁之一。通常采用单乐章的曲式,结构较自由。音诗、音画、交响童话等也是与交响诗相类似的音乐体裁。

拓展活动

1. 《在中亚细亚草原上》能够唤起很多的联想。请根据你的感受,发挥自己的想象力,试着找一篇诗歌配上这段音乐诗朗诵。

2. 学习本节之前,你是怎样欣赏的?学习后,你有了哪些新的想法和认识?

由于每首音乐作品所表现的思想内容各异,所以它们的社会价值也各异。有些音乐作品在一定的社会条件下,具有进步的作用,而有些作品在内容上则可能是落后甚至是反动的;有些音乐作品可以给我们美的享受,陶冶高尚的情操,而有些音乐作品则可能是思想颓废、趣味庸俗的。

我们在欣赏音乐作品时,在理解了作品的思想内容后,还应该对它们做出正确的评价,分清哪些音乐作品是有益的。我们在音乐欣赏这一审美实践活动中,应逐步培养敏锐的审美感知力和理解力,不断丰富和积累自己音乐欣赏的实践经验,愉快地步入音乐殿堂,去探寻音乐的奥秘,从而获得最大的审美享受。

Part 2　中国篇

第三单元　歌声中的情怀
——向时代致敬

每个时代都会拥有符合自己时代气质的歌声。在这些歌声中,记录着生活,抒发着情怀,承载着精神。让我们在这些时代的歌声中,感受时代的变迁,体会审美的变化,见证社会的发展,守望着不变的情感归宿和精神家园。

第一节　多彩的民歌

民歌是人类历史上产生最早的语言艺术之一。原始的民歌同人们的生存密切相关，或表达征服自然的愿望，或再现猎获野兽的欢快，或祈祷万物神灵的保佑，它成了人们生活的重要组成部分。随着人类历史的发展、阶级的分化和社会制度的更新，民歌涉及的层面越来越广，其社会作用也显得愈来愈重要了。

冼星海说：民歌是中国音乐的中心部分，要了解中国音乐，必须研究民歌。民歌是民间歌曲的简称。民歌是人民大众的歌，是广大劳动人民在社会生活和生产劳动时所即兴创作、口传心授、民间传播的一种艺术形式，主要用来表达民众情感，传递生存经验，改善劳动状态。

根据各民族文化传统、地理环境、语言及生活习惯等的不同，中国民歌的体裁形式可以分为劳动号子、山歌和小调等。

一、河山交汇中的力量——劳动号子

人类还不会说话，便有了劳动号子，这就是他们在向大自然索取食物和与野兽搏斗时所发出的"哼、嘿"声音。劳动号子是中国民歌百花园中的一枝瑰丽的奇葩，是人类文化历史上最早、最古老的艺术品种之一。

劳动号子是伴随着劳动而产生并应用于劳动的带有呼号的歌曲。紧张的、沉重的劳动号子的歌唱以吆喝、呐喊为主，人们以此在劳动时统一劳动节奏，调节呼吸，释放身体负重。吆喝或呐喊的歌唱逐渐被劳动人民美化，发展为歌曲的形式。

号子的音乐坚实有力，粗犷豪迈，和劳动关系十分紧密，音乐节奏和劳动节奏紧密相连。音乐节奏坚定有力，强弱分明，富有律动感，长度基本一样，按一定时间间隔有规律地周期性重复，像主导节奏一样贯穿始终。

千百年来，人们在不同的劳动中唱着不同的劳动号子：行船时唱着船夫号子，打夯时唱着打夯号子，搬运时唱着搬运号子，挑担时唱着挑担号子。具体分以下五种：搬运号子（装卸、挑抬、推车号子等）、工程号子（打夯、打转、建房、采石、伐木等）、农事号子（车水、打粮等）、船渔号子（行水、打鱼、船务等）、作坊号子（打蓝、盐工、榨油、制麻等）。演唱形式大多为无伴奏的一领众和形式。

聆听与欣赏

川江船夫号子

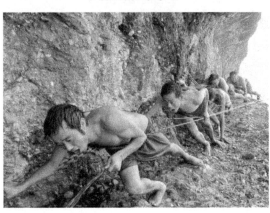

音乐知识链接

《川江船夫号子》由《平江号子》《平水号子》《见滩号子》《上滩号子》《拼命号子》《下滩号子》等八首不同的号子组成,是水手们在川江中行船时所唱。旋律由缓慢悠扬到高亢激昂,音乐表现的幅度相当大,是一个既统一又富于变化对比的大型号子。

川江号子的演唱是一领众和,领唱者又叫"号工",也是劳动的指挥者。领、和声部的交接也因劳动条件而异,《平水号子》《下滩号子》是唱完一句再交接的,《见滩号子》句幅渐缩,交替渐紧,到了《上滩号子》和《拼命号子》时,交接非常紧密,甚至领和重叠,和部又出现了呼哨,相互交织,构成了复杂的多声部合唱织体。

整个号子的音乐丰富多变,有很高的艺术性。

平 江 号 子

1 = A 4/4

慢速

6 6 6 6·6 2 - 6̲ | 6 - 1 - | 3 3 3 3·6 1 - 6̲ | 6 - 1 - |

(领)嗨 呀 呀 嗨 嗨, (齐)嗨 嗨, (领)嗨 呀 呀 嗨 嗨, (齐)嗨 嗨,

5/4 3 3 5·5 5 3 2 | 4/4 1 2 5 5 - | 6 - 1 - |

(领) 嗨 嗨 清 风 吹 来 凉 悠 悠, (齐)嗨 嗨

$\frac{3}{4}$ X X· X X 0 | $\frac{4}{4}$ 6 5 3 1 2 5 |

（领）连手 推 船　　下（哟）涪　州。

欣赏提示：《平江号子》以一领众和的形式出现，背景是平静的江水中，船舶准备起航的情景，旋律舒畅、悠扬、动听，节奏宽广。同时也表现了旧时船夫们对社会的一种控诉，以及穷人的忧和仇。

上 滩 号 子

$1=A \frac{2}{4}$

快速

（领）啊，啊，啊，啊，哎哟啊，啊也啊，啊，

（齐）嗨！嗨！嗨！嗨！嗨！嗨！嗨！嗨！

嗨呀哎也 啊，　哎，哎，哎，哎，哎

嗨！嗨！嗨！嗨！嗨！嗨！嗨！嗨！嗨！嗨！

欣赏提示：此时船已进入险滩，船夫们奋力与江水搏斗，气氛紧张。此时领与和完全以密接式和重叠式的形式进行，音调简单，节奏突出。

拼 命 号 子

$1=B \frac{2}{4}$

快速

领　嗨呀左！嗨呀左！嗨左 哦！嗨左 哦！嗨呀左！

齐　嗨左！嗨左！嗨左！哦！嗨左　哦嗨左！

嗨呀左！　还有五桡！　还有五桡！　就过滩了！

嗨左！　　嗨左！　　嗨左！　　嗨左！

欣赏提示： 此时，拼搏已经到了最紧要的关头。狂风恶浪面前，稍有松懈，就会前功尽弃，船毁人亡，没有选择，只有拼命。船夫们在领唱者的指挥下，团结一致，奋力拼搏。

下滩号子

$1 = A \dfrac{4}{4}$

慢速

领：哎喂来吆也哦，　哎喂来吆也哦，　哎勿喂来吆　也哦，

齐：嗨！　　　嗨！

吆　　哦　哎　吆　也　哦，

嗨！

欣赏提示： 此时，险滩终于闯过，船夫们松了一口气，一切恢复平静。船夫们满怀胜利的喜悦，唱起舒缓悠长的船号，慢慢驶向远方。

 聆听与欣赏

黄河船夫曲

1 = G 4/4

陕西民歌

你晓得 天下黄河 几十几道 湾（哎）？
你晓得 天下黄河 九十九道 湾（哎），
几十几道湾上 几十几只 船（哎）？
九十九道湾上 九十九只 船（哎），
几十几只船上， 几十几根 竿（哎）？
九十九只船上， 九十九根 竿（哎），
几十几个（那）艄公（嗬哟）来把船来搬？
九十九个（那）艄公（嗬哟）来把船来搬。

欣赏提示： 这首作品展示出劳动者坚毅自信的性格和豪迈果敢的精神面貌。一种不屈的民族精神如异峰突起,永驻于天地之间。

 拓展活动

1. 号子是做重体力活时演唱的歌曲。尝试聆听某号子,谈谈它有哪些艺术特点。

2. 号子与劳动紧密相连。请跟随《黄河船夫曲》的节奏模仿劳动时的动作,感受其劳动环境。

音乐老师札记

每次聆听这两首号子时,我仿佛都能看到纤夫们拉着沉重的纤绳缓慢地、一步一步地在江边行走。随着节奏、旋律和音调的变化,我的眼前浮现了纤夫们不同的劳动场面。你是否也能看到这样的场景呢?

听着这种原生态的声音,眼前闪现种种画面,一种坚毅自信、豪迈果敢的气息扑面而来。这种气息凝聚成了中华民族的精神和面貌。这种美是一种壮美,美得足以震撼到你的心灵。

二、山间回荡中的抒情——山歌

山歌,主要集中分布在高原、内地、山乡、渔村及少数民族地区,流传极广,主要是山区的劳动人民在生活和劳动时自由抒发情感的一种抒情小曲。内容题材极为广泛,常会看山唱山,看水唱水,看姑娘唱花,即兴抒发情感。山歌常在户外歌唱,大多数山歌曲调高亢、嘹亮、爽朗、奔放,节奏自由、悠长。

山歌的歌词具有纯朴的情感、大胆的想象力和巧妙的比喻等特点,质朴、直接,生动鲜活,真切感人,多为即兴创作。山歌往往在音乐的一开始处便出现全曲的最高音,感情充沛,表达强烈。在高音区,山歌还常常会有自由延长音,有时在演唱时还会加入甩腔。一般来说,平原地区的山歌流畅、秀丽;高原地区的山歌高亢、嘹亮,粗犷有力、激情奔放;草原上的山歌热情、奔放、宽广。

山歌的歌种是不同地区对本地山歌的独特称谓,常见的种类有陕北的"信天游",青海、甘肃等地的"花儿"、"少年",内蒙古的"爬山调",山西的"山曲",湖北的"赶五句",四川的"晨歌",安徽的"挣颈红",等等。现今依然流行的有孟姜女调,如《月儿弯弯照九州》;剪靓花调,如《回娘家》;绣荷包调,如《走西口》。

聆听与欣赏

小河淌水

云南弥渡民歌

1=♭E 2/4 3/4 4/4

（曲谱略）

哎！月亮出来亮汪汪，亮汪汪，想起我的阿哥在深山；哥像月亮天上走，天上走。哥啊哥啊哥啊！

哎！月亮出来照半坡，照半坡，望见月亮想起我的歌；一阵清风吹上坡，吹上坡。哥啊哥啊哥啊！

欣赏提示：《小河淌水》是一首云南民歌，来自于云南大理白族自治州弥渡县。歌词质朴自然，富于想象，感情真挚，音区较高，音域较宽，表现出少女的活力与纯情，是一首经典的民歌作品。歌曲描绘了一个充满诗情画意的深远意境：银色的月光下，周围一片宁静，只有山下小河不时发出潺潺的流水声。聪慧美丽的阿妹，见景生情，望月抒怀，把对阿哥的一片深情，倾注在优美的旋律中。柔婉的歌声，深厚的情谊，随着小河的流水，飘向阿哥所在的地方。《小河淌水》以超越地域环境的人性追求之美，感动了每一个人，被世界不同地区、不同民族、不同肤色的民众所喜爱，被西方音乐界誉为"东方小夜曲"，其魅力是因为它滋生于弥渡这片神秘的人文土壤。

蓝花花

陕北民歌

1 = F 2/4

| 6 2 | 6 6 5 | 6 2 6 | 6 · 2 | 5 · 6 | 3 3 2 | 6 - |

1. 青 线 线 那个 蓝 线 线　　蓝 格 英英 的 采，
2. 五 谷 里的 那 田 苗 子　　数 上 高 梁　高，
3. 正 月 里那个 说　 媒　　二 月 里 订　亲，

（6 7） （6 7） （1 -）

4. 三 班 子那个 吹　 来　两　 班 子　 打，　眺，
5. 蓝 花 花我 下 轿 来 东　 望 西 　眺，
6. 你 要 死 来 你 早 早 的 死，
7. 手 提 上那个 羊 肉 怀 里 揣 上 糕，
8. 我 见 到我 的 情 哥 哥 有 说 不 完 的 话，

| 2 · 3 | 5 5 | 3 6 5 3 | 2 3 2 1 | 6 · 5 | 6 - |

1. 生 上 一 个 蓝 花 花 实 实 的 爱 死 人。
2. 一 十 三 省的 女 儿 哟 就 那个 蓝 花 好。
3. 三 月 那 交 大 钱 四 月 里 迎。
4. 撇 下 我的 情 哥 哥 抬 进 了 周 家。
5. 眺 见 周 家的 猴 老 子 好 像 一 座 坟。
6. 前 晌 你 死 来 后 响 我 蓝 花 走。
7. 拼 上 性 命我 往 哥 哥 家 里 跑。
8. 咱 们 俩 个 死 活 呀 常 在 一 搭。

欣赏提示：《蓝花花》是一首山歌类的信天游，歌曲以淳朴生动、犀利有力的语言，描写蓝花花不服封建婚姻，誓死追求自由爱情的动人故事。歌曲以优美流畅、开阔有力的信天游咏唱，吸收叙事的手法，用分节歌的形式，深刻表现了歌词的内容，成功塑造了蓝花花的形象。

三、里巷中的情趣——小调

小调又称"小曲""俚曲""里巷之曲""时调"等，一般指流行于城镇集市的民间歌舞小曲，是人们在劳动之余、日常生活当中以及婚丧节庆用以抒发情怀、娱乐消遣的民歌。经过历代的流传，在艺术上经过较多的加工，具有结构均衡、节奏规整、曲调细腻、柔婉等特点。小调的演唱不像劳动号子那样受劳动场景的限制，也不像有的山歌那样需要有辽阔宽广的嗓音演唱。小调的群众基础较广，通俗流通性强，易于传播。

小调多数属分节歌形式，一曲多段词。小调的歌词格式多样：除七字句外，也有长短句式，除二句、四句常见外，也常有非对偶的三句、五句等结构；加上衬词的丰富多变和格律化，使小调的曲式结构较之号子、山歌更为成熟且富于变化。

为适应多段词的需要，其曲调则概括、凝练地表达出某种情绪（或柔美、或哀怨、或欢快），曲调性强、旋律流畅、婉转曲折，旋律线丰富多变，表现力强。

小调的节奏规整，歌唱形式以独唱为多，其次为对唱和一领众和等。城市小调多有二胡、琵琶等丝弦乐器伴奏、引子和过门的运用，以及伴奏中乐器的加花装饰、托腔垫腔等，使小调音乐更为优美动人。

聆听与欣赏

孟 姜 女

1 = G 2/4

江苏苏州小调

慢速

| (1̣ 6̣ 1 2) | 3 5 3 2 | 5 6 5 3 2 1 | ³2 — | 5 5 3. 5 3 2 |

1. 春 季 里 来 是 新 春， 家 家

| (2 3 5 3. 5 3 2) |

2. 夏 季 里 来 热 难 当， 蚊 子

| (⁶6̣ 1 2) |

3. 秋 季 里 来 菊 花 黄， 丈 夫

4. 冬 季 里 来 雪 花 飞， 孟 姜 女

| 1 6 1 2 | 3 · 5 | 2 3 2 1 | 6 5 6 1 | $\overset{6}{\underline{5}}$ 5 - | 6 1 5 6 1 | 2 3 1 2 3 |

户　户　点　红　　灯，别　人　家　夫　　妻
叮　在　奴　身　　上，宁　愿　叮　奴
一　去　信　渺　　茫，终　朝　思　夫
千　里　来　送　寒　衣，途　中　受　尽

| 5 3 2 | 1 · 2 3 5 | 2 1 6 · | 6 1 2 3 1 2 7 6 | 5 3 5 6 | 1 · 3 |

团　圆　聚，孟　姜　女　丈　夫　去
千　口　血，莫　叮　我　夫
千　万　遍，深　夜　　　　　（2　2　2 · 3 7 6）
千　般　苦，但　愿　　　　　（6 1 2 3 1 2 7 6）

不　宿　我
夫　妻　要

| 2 3 2 1 | 6 5 1 6 | $\overset{6}{\underline{5}}$ 5 - ‖

造　长　　　　　城。
万　喜　　　　　良。
泪　两　　　　　行。
两　相　　　　　依。

欣赏提示： 中国古代四大爱情故事《孟姜女》（其他三个是《牛郎织女》《梁山伯与祝英台》《白蛇传》）的传说一直以口头传承的方式在民间广为流传。《孟姜女调》清代就已流行，风格与江苏和浙江地区的山歌相似。《孟姜女》全曲共12段词，分别用时令和花名作序引，叙述孟姜女千里给丈夫送寒衣的故事。

聆听与欣赏

茉 莉 花

1=♭E 2/4

江苏民歌

中速 优美地

(3 2 1 2·3 | 5 6 i 6 5 | 5 2 3 5 3 2 | 1 2̲ 6 1 | 2·3 1 2 1 6 |

1 6 5 0) | 3 2 3 5 6 5 1 6 | 5 3 5 6 | 1 2 3 | 2 1 6 1 |

1. 好 一 朵 茉 莉 花， 好 一 朵 茉 莉
2. 好 一 朵 茉 莉 花， 好 一 朵 茉 莉
3. 好 一 朵 茉 莉 花， 好 一 朵 茉 莉

5 — | 5 3 5 6 | i 2 3 i 6 5 | 5 2 3 5 3 2 | 1 6 1· ‖ 3 2 1 2·3 |

花， 满 园 花 开 香 也 香 不 过 它； 我 有 心
花， 茉 莉 花 开 雪 也 白 不 过 它； 我 有 心
花， 满 园 花 开 比 也 比 不 过 它； 我 有 心

5 6 i 6 5 | 5 3 2 3 5 3 2 | 1 2̲ 6 1 | 2·3 1 2 1 6 | 1 6 5·0 ‖

采 一 朵 戴， 又 怕 看 花 的 人 儿 骂。
采 一 朵
采 一 朵

欣赏提示：《茉莉花》是一首众所周知、耳熟能详的江苏民歌，通过赞美茉莉花，含蓄地表现了男女间淳朴柔美的感情。旋律委婉，波动流畅，感情细腻，充满了江南水乡的典型风韵，被誉为江南民歌"第一歌"。

《茉莉花》是我国最早传入西方的小曲之一。该曲1806年刊于英国伦敦出版社约翰巴所著《中国旅行》第十章。最有影响的则是1926年意大利作曲家普契尼把它运用到歌剧《图兰朵》中，受到西方世界的欢迎。曲调清丽流畅，委婉妩媚，充满了江南水乡的典型风韵。

有学生经常问我:"歌曲真的能听得出精神、信念吗?"

音乐艺术属于意识的范畴,本身就是一种情感的表达,折射出创作者的态度、精神等。如果一首歌曲一个民族经历了几代人依旧传唱着,那么这里面肯定就反映着这个民族共同的审美观和价值观。从号子爆发性的旋律中,我们可以领略到震撼心灵的壮美;从山歌跌宕起伏和小调曲折瑰丽的旋律中,我们可以聆听到来自心底的柔美。在号子和山歌中看到的是真实的生活;在小调中体会的是生活中的情趣。在感受和体会中,你是否看到这个民族对生活的一种爱,对生命的一种尊重呢?

四、多元的民族之声——少数民族歌曲

我国有 56 个民族,民族众多,每个民族因自然、社会等条件的影响,有着不同的地方色彩、风土人情,每个民族的民歌体裁形式、风格色彩以及表现手段也各具特色。我国各少数民族以能歌善舞而闻名于世,男女老少几乎人人会唱歌,人人会跳舞,民歌伴随着他们的一生,生老病死、谈情说爱、人际交往等都离不开歌唱。一般,北方民歌的旋律起伏较大,音域较宽,甩腔较多,热情、奔放、开朗;南方民歌曲调抒情、委婉、细腻、柔润,抒情性较强。

掀起你的盖头来

1 = F 2/4

维吾尔族民歌

| 1 1 1 1 4 3 | 2 . 4 3 | 1 . 1 1 4 3 | 2 . 4 3 | 3 2 3 2 3 3 2 |

掀 起 了 你 的　　盖 头 来，让 我 看 你 的 眉　　毛，你 的 眉 毛
掀 起 了 你 的　　盖 头 来，让 我 看 你 的 眼　　睛，你 的 眼 睛
掀 起 了 你 的　　盖 头 来，让 我 看 你 的 脸　　儿，你 的 脸 儿

| 3 4 3 2 1 1 | 2 2 4 3 3 2 | 1 5 5 | 3 2 3 2 3 3 2 |

细 又　　长 啊，好 像 那 树 梢 的 弯 月 亮，你 的 眉 毛
明 又　　亮 啊,好 像 那 秋 波　　一 般 样，你 的 眼 睛
红 又　　圆 啊,好 像 那 苹 果　　到 秋 天，你 的 脸 儿

3 4 3 2 | 1 1 | 2 2 4 | 3 3 2 | 1 1 1 ‖

细 又 长 啊，好 像 那 树 稍 的 弯 月 亮。
明 又 亮 啊，好 像 那 秋 波 一 般 样。
红 又 圆 啊，好 像 那 苹 果 到 秋 天。

欣赏提示： 这首歌曲是王洛宾先生改编的。歌曲明朗、奔放，感情充沛，风格浓郁，节奏性较强。

王洛宾（1913—1996），中国20世纪最负盛名的民族音乐家之一，被誉为"西部歌王"。由他搜集、整理的民歌《在那遥远的地方》《半个月亮爬上来》《达坂城的姑娘》《阿拉木汗》《掀起你的盖头来》《可爱的一朵玫瑰花》《玛依拉》《青春舞曲》和《在银色的月光下》等西部民歌，在国内外广为流传，已成为中华音乐宝库中的经典之作。

聆听与欣赏

牧 歌

1=G 4/4

内蒙古民歌

稍慢

| 3 5 5·5 | 7 6 6·7 | 3 5 5·6 | 5 5 − − | 5 1 1·2 |

1. 蓝蓝的 天空 上飘着 那白云， 白云的
2. 羊群 好像 是斑斑 的白银， 撒在草

| 3 2·2 3 2 | 6 1 1 1 | 2 1 2 3 | 1 − − 0 ||

下面 盖着雪白 的羊 群。
原上 多么爱煞 人！

欣赏提示： 这是内蒙古的一首长调歌曲。歌曲从天空写到白云，再从白云写到羊群，最后又回到草原，勾勒出一幅充满生气和诗情的草原放牧图。

内蒙古的长调和短调

内蒙古民歌分长、短调两种体裁，长调流传于牧区，而短调则流行于半农半牧区。内蒙古长调是一种具有鲜明的游牧文化和地域文化特征的独特演唱形式，音调高亢，音域宽广，曲调优美流畅，旋律悠长舒缓，节奏自由而悠长，意境开阔，声多词少，气息绵长，以各种装饰音点缀旋律。短调泛指那些曲调短小、具有明确节奏节拍的歌曲，其音乐特点为曲调简洁，装饰音较少，旋律起伏不大，节奏规范，多采用单一节拍。

第二节 经典的合唱

合唱是音乐艺术中一种散发着特殊魅力的艺术形式,它需要参与者之间凭借高度的默契与融合,共同创造出和谐统一的人声美。

一、合唱艺术

合唱是集体演唱多声部声乐作品的艺术门类。常有指挥,一般都有器乐伴奏。无器乐伴奏的合唱称为无伴奏合唱。它要求歌唱群体音响的高度统一与协调,是普及性最强、参与面最广的音乐演出形式之一。

按照人声的类别,合唱可以分为男声合唱、女声合唱、童声合唱和混声合唱。

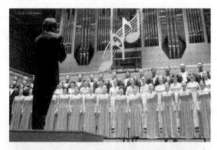

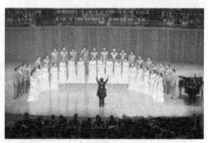

无伴奏合唱音译为"阿卡贝拉",是合唱音乐艺术中一门独特的表现形式,它与其他各种类型的合唱的区别表现在:它不与任何乐器组合,只用人声作为表现的工具。阿卡贝拉的起源可追溯至欧洲中世纪的教会音乐,当时的教会音乐只以人声清唱,并不应用乐器。

混声合唱一般说来是由四个基本声部组成的。这四个声部分别是女高音声部(Soprano,简称 S)、女低音声部(Alto,简称 A)、男高音声部(Tenor,简

称 T)和男低音声部(Bass,简称 B)。每个基本声部又可分为第一、第二两个分声部,甚至更多。如女高音声部(第一女高音声部 S1,第二女高音声部 S2)、女低音声部(第一女低音声部 A1,第二女低音声部 A2)、男高音声部(第一男高音声部 T1,第二男高音声部 T2)、男低音声部(第一男低音声部 B1,第二男低音声部 B2)。其中第一女高音为谱面上的最高声部,第二男低音为谱面上的最低声部。

 拓展活动

1. 请你尝试读下面的合唱谱,指出不同的声部,并试着说说每个声部的旋律是否一致。

2. 请你谈谈女高音、女中低音、男高音和男中低音的音色的不同。

二、中国经典合唱赏析

合唱艺术历史悠久，源远流长。在西方，合唱的起源可以追溯到距今千年的中世纪的宗教音乐。相比之下，中国的合唱艺术起步较晚。从20世纪初起步的中国合唱经过百年的发展，从无到有，从小到大，带着自己鲜明的民族性特征逐步发展起来。

 聆听与欣赏

黄河大合唱

《黄河大合唱》是冼星海最重要的也是影响力最大的一部交响乐代表作，作于1939年。这部作品由诗人光未然作词，以黄河为背景，鼓舞着中国人民抗击日本侵略者，激发了中国人民顽强的斗志，表现了中华民族的伟大精神和不可战胜的力量，塑造起中华民族巨人般的英雄形象。

《黄河大合唱》由序曲和八个乐章组成，八个乐章分别为《黄河船夫曲》《黄河颂》《黄河之水天上来》《黄水谣》《河边对口曲》《黄河怨》《保卫黄河》《怒吼吧！黄河》。由于第三乐章是配乐诗朗诵，所以在音乐会版本中，第三乐章常不出现。

冼星海（1905—1945），作曲家。1928年考入上海国立音专，1930年来到法国巴黎，后考入巴黎音乐学院，1935年回国以后积极投入到抗日救亡音乐活动中，1945年病逝于莫斯科。冼星海坚持走与人民群众相结合的道路，创作了大量的表现中华民族精神、反映中国人民抗日的歌曲，被誉为"人民音乐家"。他的代表作有《黄河大合唱》《在太行山上》《到敌人后方去》等；作有歌曲数百首，大合唱4部、歌剧1部、交响曲2部、管弦乐组曲4部、狂想曲1部以及小提琴、钢琴等器乐独奏、重奏曲多首。

第一乐章：黄河船夫曲（混声合唱）

欣赏提示：《黄河船夫曲》吸取民间劳动歌曲尤其是船夫号子的音调素材，运用动机主题、发展手法和一领众和的演唱形式，描绘了船夫们与风浪搏战的动人场面。第

二部分以原有主题核心拉宽节奏,放慢速度,表现人们登上河岸时的乐观情绪,尾声又以快速有力的动机进行。由强渐弱,由近到远,表示中国人民的斗争仍在艰苦顽强地继续……

第二乐章:黄河颂(男声独唱)

1 = C 4/4

1 2 | 3 · 5 3 2 · 1 | 6 - - - | 6 5 3 2 1 3 | 2 - - -
我 站 在 黄 河 之 巅, 望 黄 河 滚 滚

3 5 3 5 3 1 - - | 3 5 6 5 6 | i - - | i - - | 2 · 1 6 5 | 3 5 3 2 -
奔 向 东 南。 金 涛 澎 湃, 掀 起 万 丈 狂 澜,

欣赏提示:这是一首用"颂"的形式赞颂黄河伟大、坚强的乐章。第一段以平稳的节奏、宽广的气息歌唱黄河的雄姿,象征中华民族历史悠久、宏伟、博大。第二段以热情、奔放的旋律赞美了我国五千年的灿烂文化。

第四乐章:黄水谣(混声合唱)

1 = D 2/4
mf

5 3 5 | i 2 3 | 6 5 | 3 5 3 | 2 · 3 | 1 · 3 | 2 1 6 1 | 5 - | 5 -
黄 水 奔 流 向 东 方, 河 流 万 里 长。

5 5 6 | 1 · 3 | 5 6 i 6 | 5 - | 2 3 | 1 2 | 6 1 | 5 6 | 1 2 3 5 | 2 -
水 又 急, 浪 又 高, 奔 腾 叫 啸 如 虎 狼。

欣赏提示:这是一首叙事性民谣式的歌曲,主要描写了奔流不息的黄河水以及在肥沃的土地上人们劳动的景象。通过对黄河两岸人民往昔的和平生活与在日本侵略者的铁蹄下所遭受的深重苦难生活的对比、揭露,控诉了日本侵略者侵华以来犯下的滔天罪行。虽然是痛苦的呻吟,但绝对没有颓废的情绪,始终充满着希望和奋斗。

第五乐章:河边对口曲(男声对唱和混声合唱)

1 = D 2/4

(5 · #4 5 0 | 5 5 1 0 | i · i 6 5 | 4 5 4 1 0 | i · i 5 6 5 |

（甲）张老三，我问你，你的家乡在哪里？

（乙）我的家，在山西，过河还有三百里。

欣赏提示： 《河边对口曲》是一首叙事对唱歌曲，采用山西民间音调，以对答形式写成。表现了在黄河边两个不期而遇、背井离乡的老乡互诉衷情，一同打回老家去的战斗精神。

第六乐章：黄河怨（女高音独唱）

风啊，你不要叫喊！云啊，你不要躲闪！黄河啊，你不要呜咽！

欣赏提示： 这一乐章表现了妇女因被压迫、被侮辱，誓死要报仇、要雪耻的强烈愿望，是一个悲惨生命的最后呼喊，这是一首"悲"歌！

第七乐章：保卫黄河（齐唱、轮唱）

（齐唱）风在吼，马在叫，黄河在

```
i i | 6 6 4 | 2 2 5.6 5 4 | 3 2 3 0 | 5.6 5 4 |
```
咆 哮, 黄 河 在 咆 哮, 河 西 山 冈 万 丈 高, 河 东 河 北

```
3 2 3 1 | 5.6 1 3 | 5.3 2 1 | 5.6 | 3 - | 5.6 |
```
高 粱 熟 了。万 山 丛 中, 抗 日 英 雄 真 不 少! 青 纱

```
1 3 | 5. 3 | 2 1 | 5.6 | 1 - |
```
帐 里, 游 击 健 儿 逞 英 豪!

欣赏提示：这是一首以"卡农"形式谱写的进行曲。前一部分为齐唱，充分显示了中华儿女抗日的英雄气概，后一部分为卡农形式的轮唱。整个乐章歌声明快有力，激动人心，表现了抗日队伍的发展壮大，势不可挡。

第八乐章：怒吼吧！黄河（混声合唱）

$1=\flat B \quad \frac{4}{4}$

```
0 5 | 1.7 6 5 0 0 5 | 3.2 2 1 0 0 5 | 5.6 4 0 4.5 | 3 - - - |
```
怒 吼 吧! 黄 河! 怒 吼 吧! 黄 河! 怒 吼 吧! 黄 河!

欣赏提示：这是整部大合唱的终曲，也是全曲的高潮。前面出现过的几个主题得到了综合展现。整个乐章充斥着愤怒的情绪，战斗的号角，坚定的节奏。作品在乐队全奏和八声部合唱气吞山河的澎湃波涛中结束。

《黄河大合唱》的部分乐章（如《保卫黄河》）是校园合唱中上演率较高的作品。为什么产生于抗战时期的歌曲竟然在"90后"当中依然演唱得如火如荼呢？这就是经典的魅力，它无分国界、年龄。另外《黄河大合唱》中折射的民族精神也是所有中国人所认同的。"团结凝聚力量，凝聚振兴中华。"《黄河大合唱》流传的年代早已成为历史，但这种中华民族所特有的团结精神却永远是时代的主旋律。

 拓展活动

合唱艺术是一门综合艺术，需要合唱指挥和合唱队员相互沟通，紧密配合。合唱时需要特殊的技巧，需要针对气息、声音等作认真、科学的训练。

1. 练习呼吸：深呼吸，停留瞬间，轻声"嘶"声呼出。
2. 练习发声：

① $\frac{4}{4}$ xx xx xx xx | xx xx xx xx | xx xx xx xx | xx xx xx xx |
　　Ha　ha ……

② $\frac{4}{4}$ x x x x | x x x x | x x x x | x - - - |
　　Hai　hai ……

三、合唱指挥

合唱指挥也是一门艺术。合唱指挥不仅是合唱团的组织者、领导者，而且是艺术的指导者。他用熟练的指挥技术、科学的方法及手段将作品的思想性与艺术性体现在舞台上。

（一）合唱指挥的要求

省：指挥动作要节省。根据作品内容的需要设计动作，不能过分夸张，也不能无表现力。注意速度、力度的对比。

准：指挥的预示动作，即各种起拍、收拍的打法要求干净、准确。

美：指挥在表演艺术上要美观大方。

（二）指挥的基本动作和姿势

1. 身体：站立挺拔，收腹挺胸，直立在合唱团员面前。要放松、自然、美观、大方。
2. 脚和腿：双脚打开，重心落在靠前的脚上。
3. 双手：手应呈弧形，双手位置在胸前。左手比右手稍靠下，右手掌握节拍，左手掌握表情。

4. 手腕、小臂、大臂：手腕灵活，速度快的靠手腕表现，速度愈快动作愈小。大臂主要用在速度慢、力度大的气势浩大的部分。
5. 眼睛和面部表情：富有表现力。

（三）指挥拍点

初期的合唱作品（难度较小）在指挥时需要练习二拍子、三拍子、四拍子，指挥图示如下：

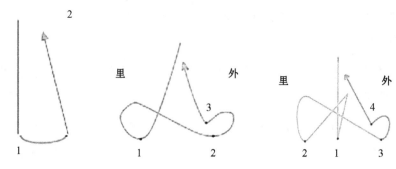

 拓展活动

1. 练习合唱指挥的基本动作。找二、三、四拍子的合唱曲,做合唱指挥的表演。
2. 在班级内组织一支合唱队。尝试分声部,并在老师的指导下练习一首合唱曲目。

在职业学校的校园文化中,合唱应该是一种比较常见的形式。在班级组织排练的过程中,你是否能感受到通过一次次的排练,同学间的默契度在不断提高,班级的凝聚力在不断增强?这就是合唱的作用。合唱需要具备较强的团队精神与责任感。因为合唱中没有"我",只有"我们",只有大家通力协作才能把歌曲完成。在合唱艺术中,培养的是人与人相互合作、相互信任的意识。

第三节　流行歌曲

流行音乐,有时也称为"通俗音乐",它是有别于严肃音乐、古典音乐和传统的民间音乐的一种艺术形式。一般泛指通俗易懂、轻松活泼、易于流传、拥有广大听众的音乐。流行音乐于19世纪产生后,以快速和强大的势头发展着,目前已经成为世界文化领域一股强大的时尚潮流,渗透到人们生活的各个角落。

流行音乐包括声乐与器乐两类作品。艺术特点是:结构短小、内容通俗、形式活泼、情感真挚,具有很强的时代性。

流行歌曲由于歌词具有语义性,所以备受人们喜爱。它以流动的声音方式表现出一种情感,使听众产生共鸣,人们可以在歌曲的旋律中感受到忧伤与欢乐,感受到平和与亢奋。歌曲中的歌词一般朗朗上口,常表现当代人的生活与爱情,生活气息浓郁,并极富亲切感,具有时代性以及个性。演唱时为了表现歌曲风格和抒发感情,常运用气声、哑声、假声、喊唱和泣声等技巧,以此来演绎歌曲的忧伤、悲泣、真挚、委婉和激情。

作为与严肃音乐相对的艺术形式,流行歌曲强调歌手的"特色",包括嗓音、风格,甚至"包装"。田震的嗓音低沉而富有磁性,《野花》中缠绵婉转的浅吟低唱,一唱三叹,感人至深。韩磊的嗓音豪迈深沉,高亢激越,《向天再借五百年》唱得回肠荡气。

时间都去哪儿了

董东东 词
陈 曦 曲

1=F 4/4

音乐赏析

欣赏提示： 歌曲以朴实细腻的真情触动着心灵。舒缓的旋律、贴心的歌词诉说着岁月流转中的种种故事，将父母的爱表达得朴实感人。歌曲朴实无华的歌词却直达人心底，将父母之爱表达得震撼人心，舒缓的旋律又深情地描画着这种爱在慢慢流淌。

 聆听与欣赏

青 花 瓷

方文山 词
周杰伦 曲

1 = A 4/4
♩ = 60

```
0 0 2 1 6 | 1 1 6 1 1 6 | 1 6 5 0 2 1 6 | 1 1 6 1 1 2 3 |
1. 素 胚 勾 勒 出 青 花 笔 锋  浓 转 淡，  瓶 身 描 绘 的 牡 丹 一 如
2. 色 白 花 青 的 锦 鲤 跃 然  于 碗 底， 临 摹 宋 体 落 款 时 却 惦

2 1 1 0 5 6 3 | 3 3 2 3 3 2 | 3 5 3 3 0 3 3 3 |
你 初 妆， 冉 冉 檀 香 透 过 窗 心 事 我 了  然，  宣 纸 上
记 着 你， 你 隐 藏 在 窑 烧 里 千 年 的 秘  密，  极 细 腻

3 2 2 2 2 1 2 3 | 3 2. 0 2 1 6 | 1 1 6 1 1 6 |
走 笔 到 此 搁 一 半。        釉 色 渲 染 仕 女 图 韵 味
犹 如 绣 花 针 落 地。        帘 色 芭 蕉 惹 骤 雨 门 环

1 6 5 0 5 6 3 | 5 5 3 5 5 2 3 | 2 1 1 0 2 1 2 |
被 私 藏， 而 你 嫣 然 的 一 笑 如 含  苞 待 放， 你 的 美
惹 铜 绿， 而 我 路 过 那 江 南 小  镇  惹 了 你， 在 泼 墨

3 2 2 1 2 1 6 | 2 1 1 6 1 1 1 | 1 -  0 0 5 5 3 |
一 缕 飘   散， 去 到 我 去 不 了 的 地 方。          天 青 色
山 水 画   里， 你 从 墨 色 深 处 被 隐 去。
```

中国篇 02

```
2 3 6  2 3 5 3 | 2 0 5 5 3 | 2 3 5  2 3 5 2 | 1 0 1 2 3 |
等烟雨而我在等你，炊烟袅 袅升起隔江千万里，在瓶底

5 6 5 3  5 3 3 2 | 2 0 1 2 1 | 2 1 1 1 2 2 3 5 |
书汉隶仿前朝的飘逸，就当我为遇见 你伏

3 3. 0 5 5 3 | 2 3 6  2 3 5 3 | 2 0 5 5 3 |
笔。   天青色 等烟雨而我在等 你， 月色被

2 3 5  2 3 5 2 | 1 0 1 2 3 | 5 6 5 3  5 3 3 2 |
打捞起晕开了结局， 如传世 的青花瓷自顾自美

2. 5  3 2  1 | 1 1. 1 1 - | 1 0 ‖
丽， 你 眼带笑 意。
```

欣赏提示： 这是一首中国风流行歌曲。歌曲用"素胚""仕女""汉隶"等系列词汇描摹了传世青花瓷的风采，唱腔柔情而古朴，略带江南戏曲的雏形，绝妙填词配复古音乐，构成了一阕佳作。

 拓展活动

请你推荐一首你喜爱的流行歌曲，从艺术的角度说说喜欢它的理由，并在班级分享。

 音乐老师札记

学生们的生活中几乎充斥着流行歌曲。这些歌曲良莠不齐，怎么让健康的、有格调的流行歌曲影响学生？除了依赖良好的市场和健全的监管外，学生们能学会理性聆听、批判欣赏是最好的办法。近期的一些音乐类选秀节目，如《中国好声音》《我是歌手》等都是音乐评论类节目，从这些节目中，你或许可以看到专业人士怎样用艺术的眼光评判流行歌曲和歌手。不盲目追星、不盲目跟风，是我们欣赏流行歌曲的前提。

第四单元　器乐中的旋律
——向传统致敬

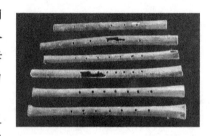

你知道这是什么乐器吗？这是河南省舞阳县贾湖新石器时代遗址墓穴中出土的20余支骨笛，距今七八千年，现在还能吹出优美的乐曲。此外还有浙江河姆渡出土的骨哨和埙，距今也有七千多年。以上出土的吹奏乐器，说明我国音乐的历史至少已有八千余年。

面对如此悠久的音乐历史，我们不仅感慨中华文化的源远流长，还对创造这些乐音的前人们怀有深深的敬意。让我们在这些经典的旋律中，向传统致敬。

中国民族器乐有着悠久、深厚的历史传统。先人们为我们留下了多样且富有特色的民族乐器、器乐演奏形式，以及大量的器乐曲。据初步调查，中国现有的民族乐器500余种，它包括了各种性能、各种风格、各种声部的乐器，这个庞大的乐器体系以其独特的中国民族气派，屹立于世界音乐文化之林，是我们中华民族的骄傲。

我国民族乐器种类繁多，早在先秦时期就有了最早的乐器分类法——"八音"。这种方法，以各种乐器的制作的物质材料和乐器主体部位的物质材料为区别依据，将各种乐器分为"金、石、土、革、丝、木、匏、竹"八类。这种分类法一直持续了两千多年，到清末民初，民间才兴起了"吹、拉、弹、打"四大类分法。

这些乐器在漫漫的历史长河中不断改良与发展，性能也得到了增强，这促进了我国器乐的发展，涌现出大量优秀的乐曲，从而推动了我国民族音乐的繁荣。

 拓展活动

中国是世界历史上音乐文化发展最早的国家之一。我们的祖先给我们留下了丰富多彩的乐器以及璀璨的民族传统音乐文化。你认识我国有哪些古老的民族乐器？你听过我国哪些著名的民族器乐曲？

第一节　丰富的民族乐器

我国的民族器乐有着极其悠久的历史。根据传统的习惯,按其性能的不同,可以分为吹奏乐器、拉弦乐器、弹拨乐器、打击乐器。

一、吹奏乐器

吹奏者用口送入气流而使管内或腔内发音的乐器统称为吹奏乐器。由于发音体的结构不同,又可分为气鸣气振乐器(埙、竹笛、排箫等),气鸣簧振乐器(笙、管、唢呐等),气鸣唇振乐器(号角、号筒等)。

(一) 管子

管子,古称筚篥,约于公元 581—618 年(隋)由西域龟兹(今新疆库车)传入中原。主要用于民间鼓吹乐以及僧、道宗教音乐。管子与箫相似,竹制或木制,由管哨、侵子和管身三部分组成,开八孔。

聆听与欣赏

江 河 水
(管子曲)

[乐谱]

欣赏提示: 管子独奏曲《江河水》原为辽南鼓吹乐。它以凄苦悲切和凄凉悲愤的曲调,哭诉了劳苦大众在旧社会遭受的压迫和剥削。此曲后来也曾被改编为二胡独奏曲。

乐曲是三段体结构。引子由管子从最低音起奏散板乐句,旋律连续四次四度上扬,悲愤之情迸发,随后旋律即层层下落以引出主题。第一段由"起承转合"四个乐句构成。第一乐句旋律色彩暗淡,管子近似人声哭泣的声调,音乐凄凉悲切。第二乐句旋律突发性的十度上起,并两次向上冲击,表现出无比悲愤的情绪。接着第三乐句节奏顿挫,断后即连,似悲痛欲绝,泣不成声。最后是第一乐句的变化重复。第二段是"对仗"式的结构

句法,上下呼应。平稳进行的旋律,音乐深沉。第三段由管子和乐队用强力全奏,犹如强压心头的怒火爆发。这个再现段落,以与前段不同速度、力度和奏法,表现的情绪更为激越。音乐由哭诉、沉思变成愤怒的声讨和激昂的反抗,极大地增强了艺术感染力。

(二)笛子

笛子,因为是用天然竹材制成,所以也称为"竹笛",是中国传统音乐中常用的横吹木管乐器之一。一般分为南方的曲笛、北方的梆笛两种。笛子在中国民间音乐、戏曲、交响乐中广泛运用,是中国音乐的代表乐器之一。

笛子还有石笛、玉笛,红木做的笛子以及骨笛等。不过,大部分笛子都是竹制的。笛子的表现力非常丰富,不仅可以吹奏出优美的旋律,还能表现大自然的各种声音,比如模仿各种鸟叫等。

中国笛子历史悠久,可以追溯到新石器时代。那时,先辈们点燃篝火,架起猎物,围绕捕获的猎物边进食边欢腾歌舞,并且利用飞禽胫骨钻孔吹之(用其声音诱捕猎物和传递信号),也就诞生了出土于我国最古老的乐器——骨笛。

笛子由笛管、笛头、笛尾组成。笛管上开有若干小孔。常见的六孔竹制膜笛,由笛子正面的吹孔(1个)、膜孔(1个)、音孔(6个)组成。

 聆听与欣赏

姑 苏 行
(笛子曲)

欣赏提示:《姑苏行》是笛子演奏家、作曲家江先渭于 1962 年创作的一首笛子曲,

是一首深受群众喜爱的竹笛经典名曲。曲名为游览姑苏（苏州原称姑苏）之意，表现了姑苏城的秀丽风光和人们游览时的喜悦心情。

此曲旋律优美，风格典雅，节奏明快，结构简练，是南派曲笛的代表性乐曲之一。乐曲是带引子的三部曲式。

引子：散板，旋律缓慢而从容。晨雾依稀，楼台亭阁隐现，意境含蓄。

第一段：抒情优雅的行板。表现人们在观赏精巧秀丽的园林时的愉悦心情。

第二段：起伏的小快板。表现游人嬉戏，欢畅游园的激动心情。

第三段：第一段的变化再现。游人沉醉于美景之中，流连忘返。

(三) 唢呐

唢呐，是中国民族吹奏乐器的一种。其历史悠久、流行广泛、技巧丰富、表现力较强，深受广大人民的喜爱和欢迎。

唢呐的音色明亮，音量大。管身木制，成圆锥形，上端装有带哨子的铜管，下端套着一个铜制的喇叭口，所以也称喇叭。

 关于唢呐的起源，一说是由波斯传入，在西晋时期新疆拜城柯尔克孜石窟的壁画上已有演奏唢呐的乐伎的形象。另一说是金元时期传入中原，也称"唢叭""号笛"。唢呐史料始见于明代。明朝王圻《三才图会》："锁奈，其制如喇叭，七孔，首尾以铜为之，管则用木。"明清时期，唢呐已广泛流传于民间，多用于婚丧喜事的吹打乐队中，也用作民间歌舞和戏曲的伴奏乐器。如今，唢呐广泛应用于民间的婚、丧、嫁、娶、礼、乐、典、祭及秧歌会、地方曲艺中。

你知道吗？唢呐又是一件世界性的乐器，流布于亚、非、欧三大洲的30多个国家，不同国家有不同的称谓。东北亚的日本称茶留米罗；朝鲜、韩国则称太平箫；东南亚诸国称沙喇沙鲁呐；高加索的达吉克斯坦、格鲁吉亚、阿塞拜疆、亚美尼亚称祖尔奈或素尔奈；伊朗、印度、阿富汗分别称索尔纳、沙赫呐伊、祖尔呐；西亚的阿曼、科威特、叙利亚称斯勒依；北非的埃及、阿尔及利亚称米兹玛尔、祖尔呐、祖喀呐；而欧洲的罗马尼亚、阿尔巴尼亚称苏尔勒；俄罗斯称祖尔呐；等等。

 聆听与欣赏

百 鸟 朝 凤
（唢呐独奏曲）

欣赏提示：《百鸟朝凤》是唢呐演奏的优秀传统曲目之一，原是流传于山东、安徽、河南、河北等地的民间乐曲。旋律热情欢快，情绪热烈，富有强烈的生活气息和浓郁的乡土色彩。演奏时，可按照演奏者的技巧和观众的需要作即兴发挥，乐曲可长可短，除模拟百鸟啼鸣外，鸡鸣鸭叫、犬吠马啸，甚至娃哭人笑等生活中的喧嚣声也可随意加入。此曲对百鸟争鸣、气象万千的自然景象作了生动描绘，抒发了人们对大自然的赞美和热爱之情，也表现了劳动人民乐观爽朗的性格和风貌。

♩=85 明朗、优美、充满活力地

引子：散板。第一段：唢呐与笛子相互竞奏，展现出百鸟争鸣的情景。第二段：音乐充满活力，具有浓郁的乡土气息。第三段：唢呐自由地模仿各种鸟叫。第四段：活泼欢快的短小乐句排比出现，富有情趣，犹如在山林中的嬉戏。第五段：第二次出现鸟的叫声，演奏者运用复杂的、高难度的技巧模拟了喧闹的百鸟争鸣之声。第六段：速度转快，音乐热情奔放，唢呐运用花舌吹出蝉鸣之声。第七段：高潮段落，速度加快，音型短小，反复推进后，出现演奏的华彩乐段。尾声：音乐情绪越发热烈，再次出现百鸟争鸣，与引子相呼应。

音乐老师札记

在教学之余，我一直在思索"音乐无国界"，"民族的就是世界的"到底怎样跟学生解释清楚。

《百鸟朝凤》是一首由民间走向国际的乐曲。1953年作为唢呐独奏曲首次参加全国汇演就深受听众们的欢迎。后来，该曲参加第四届世界青年联欢节民间音乐比赛，民间乐手和专业的音乐工作者对它再次进行了修改，获得了比赛的银质奖。70年代后，该曲又有了较大的改编，随着它一次次登上世界舞台，越来越多的外国人对我们中国的唢呐演奏拍手称绝，乐曲中浓郁的民族特色更是让他们赞不绝口！所谓"音乐无国界"，"民族的就是世界的"可能就是如此吧！

二、拉弦乐器

凡是用弓擦弦而发音的乐器统称为拉弦乐器。按发音的材质可分为"皮膜类"和"板面类"。皮膜类如二胡、京胡、粤胡、中胡等；板面类如板胡、南二弦、椰胡等。

（一）二胡

二胡是胡琴的一种，不同地区对其有不同称呼，如胡琴、南胡等。二胡历史悠久，据史料记载，二胡的前身可能是唐代出现的奚琴。如今二胡普及广泛，是我国最具代表性的民族拉弦乐器之一。其音色接近人声，既能表现深沉、凄惨的情绪，也能描绘气势壮观的意境，具有很高的艺术表现力。

二胡的构造比较简单，由九个主要部分组成：琴筒、琴杆、琴皮、弦轴、琴弦、弓杆、千斤（也叫千金，琴杆上扣住琴弦的装置，一般用铜丝或铅丝制成）、琴码和弓毛。

聆听与欣赏

二 泉 映 月
（二胡独奏曲）

欣赏提示：《二泉映月》是音乐家华彦钧（阿炳）最著名的代表作品。乐曲流露出作者对社会黑暗的愤懑不平，表达了其对无情辛酸现实生活的沉思，寄托了他对生活的热爱和憧憬。

阿炳，原名华彦钧，民间音乐家。自幼随父学习音乐，精通道教音乐和当地民间音乐，并掌握了多种民族乐器的演奏，后沦为街头流浪艺人，34岁因患眼疾而双目失明，饱尝了生活的苦难。他一生共创作和演出了270多首民间乐曲，但留存的仅有二胡曲《二泉映月》《听松》《寒春风曲》和琵琶曲《大浪淘沙》《龙船》《昭君出塞》等音响资料。阿炳在音乐上博采众长，广纳群技，把对生活的感受全部通过音乐反映出来。他的音乐作品渗透着民族民间音乐的精髓，透露出一种来自底层人民的气息，情真意切，扣人心弦，充满着强烈的艺术感染力。

乐曲由引子和六个段落组成，采用的是我国民间音乐中变奏体曲式结构，旋律委婉流畅、跌宕起伏、意境深邃。

引子短小,犹如一声长叹。

随即进入优美深沉的音乐主题。它由上下两个乐句构成,上乐句带有倾诉性,令人沉思;下乐句富于起伏变化,叫人情感澎湃。下乐句只有两个小节,在全曲中共出现六次。它从第一乐句尾音的高八度音上开始,围绕宫音上下回旋,打破了前面的沉静,流露出作者无限感慨之情。

进入第三句时,旋律在高音区上流动,并出现了新的节奏因素,旋律柔中带刚,情绪更为激动。

全曲将主题变奏五次,随着音乐的陈述、引申和展开,所表达的情感得到更加充分的抒发。其变奏手法,主要是通过句幅的扩充和减缩,并结合旋律活动音区的上升和下降,以表现音乐的发展和迂回前进。它的多次变奏不是表现相对比的不同音乐情绪,而是为了深化主题。全曲速度平稳,但力度变化幅度大,从 pp 至 ff,跌宕起伏,扣人心弦。

<center>《二泉映月》的故事</center>

"月亮""泉水""恬静""夜晚"是不是你第一次聆听《二泉映月》之前自然而生的想法?可是,在《二泉映月》的音乐里,并没有描写"二泉",也没有刻画"映月",整首乐曲是作曲家饱经生活风霜后的真实情感写照。阿炳是依着心演奏,管它叫做"依心曲"。

1978 年,世界著名指挥家小泽征尔来中国访问时,第一次听到二胡独奏曲《二泉映月》,听着听着,他不禁泪流满面,不自主地跪下去,并虔诚地说:"这种音乐应当跪下去听,坐着和站着听,都是极不恭敬的。"小泽征尔无疑是深刻领悟到了乐曲的精髓才会有此表示。

在音乐欣赏的课堂,我经常会发现学生们擅长一种聆听音乐的办法。那就是按照标题去联想。当然,在欣赏标题音乐时,这确实是一种非常好的方法,但像《二泉映月》这样的音乐,按照标题聆听与欣赏就违背了曲作者的原意。有时欣赏音乐,无需太多的语言和文字,多关注内心的感受,我们会离音乐更近!

聆听与欣赏

<center>光 明 行</center>
<center>(二胡独奏曲)</center>

欣赏提示:《光明行》是刘天华于 1931 年创作的一首二胡独奏曲,乐曲气势恢宏,旋律明快坚定,节奏富于弹性。全曲讴歌了追求光明的勇士和他们所追求的光明。

音乐赏析

刘天华(1895—1932),江苏江阴人,中国近代作曲家、演奏家、音乐教育家。与诗人刘半农、音乐家刘北茂是兄弟。自幼受到家乡丰富的民间音乐熏陶。曾任教于北京大学音乐研究会。1932年病逝于北京,年仅37岁。代表作有《光明行》《良宵》《空山鸟语》《歌舞引》《飞花点翠》等。

《光明行》的"行"字是我国古代乐府歌曲的一种体裁形式,即"光明之歌"的意思。乐曲摆脱了以往二胡曲忧郁、彷徨、苦闷的情绪,是一首振奋人心的进行曲。乐曲反映了作者冲破黑暗、追求光明的强烈愿望。

全曲共分为四段,另有引子和尾声。在中国民族音乐传统习惯用的循环变奏的基础上,采用西洋的复三部曲式的特点,结构严整。

引子部分,富于弹性的顿弓仿佛让人听到坚定整齐的步伐行进声,随即又出现小军鼓似的敲击节奏和昂扬的曲调。

第一段旋律,节奏富于弹性和推动力,旋律激扬。宽阔有力的分弓,连续的带附点节奏的顿音,加之饶有变化的力度的使用,使得音乐具有一种强烈的冲击力量,表现了追求光明者激昂的情绪和勇往直前的决心,显示出乐观主义精神。

第二段进行曲风格的旋律流畅舒展,优美如歌,展示出满怀信心的人们向着光明前行的愉悦心情。

第三段音乐中短促的节奏和频繁的转调构成了一幅色彩绚丽的图画。

尾声中,利用颤弓的特殊效果再现第二段的主题,并且加以扩展。当情绪发展到高潮时,又运用了紧缩重复的手法,使音乐更加热烈。最后出现了模拟军号声的旋律,这一切都使全曲雄伟壮丽,生气勃勃,也把乐曲推向了最高潮。

20世纪30年代前后,国内动荡不安,各种社会矛盾日趋激化。就音乐而言,当时靡靡之音流行,而主张"真正的音乐"的刘天华对此十分愤慨。这一时期也正是刘天华创作的高峰期,此时创作的一曲《光明行》,使中外一些认为我国民族音乐"萎靡不振"的人不得不刮目相看,

从而有力地驳斥了那些认为二胡乐曲只能表现缠绵无力情绪的论调,为民族音乐注入了新的活力。

新中国成立后,民族音乐得到飞速发展,二胡也更加普及和深入人心。二胡乐曲创作丰富多彩,形式多样,既有像《赛马》等小型独奏曲,也有像《长城随想曲》等荡气回肠的史诗篇章。二胡演奏家更是层出不穷,蒋风之、闵惠芬、宋飞等出神入化的表演和极富感染力的琴声,倾倒了无数的中外观众。今天,在学习钢琴、小提琴等西洋乐器的热潮中,我很欣喜地发现,很多孩子们也加入了学习二胡的队伍。感谢这些孩子们没有忘记这独具中国韵味的乐器,只有你们的努力,我们的民族传统音乐文化才能得以继承和发展。我也相信,在我们共同的努力下,二胡必将成为世界各国人民越来越喜爱的乐器之一。

三、弹拨乐器

弹拨乐器是用手指或拨子拨弦,及用琴竹击弦而发音的乐器总称。弹拨乐器根据乐器形制、性能和演奏方法的差别,大致可分为三类:第一类以古琴为代表,包括琴、筝等乐器,这类乐器都有一个长方形木箱作为琴身,张以琴弦,平放着弹奏。第二类以琵琶为代表,包括柳琴、月琴、阮、三弦等乐器,装有四根、三根或两根弦,左手按弦,右手弹拨,多放在腿上演奏。第三类是扬琴,须平置在木架上,用琴竹击弦取音。

(一) 古琴

古琴,又称琴、瑶琴、玉琴、丝桐和七弦琴,是中国弹拨乐器中最有代表性、最能体现华夏民族审美意境和文人情致的乐器。古琴问世的年代十分久远,在远古的传说中,就有很多关于古琴的记载。湖北曾侯乙墓出土的实物距今有两千四百余年,唐宋以来历代都有古琴精品传世。存见南北朝至清代的琴谱有百余种,琴曲达三千首,还有大量关于琴家、琴论、琴制、琴艺的文献,遗存之丰硕堪为中国乐器之最。最著名的古琴十大名曲有《广陵散》《高山流水》(唐后分为《高山》和《流水》二曲)、《平沙落雁》《酒狂》《关山月》《潇湘水云》《阳关三叠》《梅花三弄》《胡笳十八拍》《幽兰》。古琴谱的产生,不仅推动了当时古琴音乐的传播,而且对后世古琴音乐的继承发展具有深远的历史意义,使中国古代历史进入了一个具有音响可循的时期。隋唐时期古琴还传入东亚诸国,并被这些国家的传统文化所汲取和传承。近代又伴随着华人的足迹遍布世界各地,成为西方人心目中东方文化的象征。

古琴音域宽广,音色深沉,余音悠远,深具东方文化特色。自古"琴"为其特指,19世纪20年代起为了与钢琴区别而改称古琴。古琴的韵味是清静高雅的,要达到这样的意境,则要求弹琴者必须将外在环

境与平和闲适的内在心境合而为一,才能达到琴曲中追求的心物相合、人琴合一的艺术境界。

古琴本身就充满着传奇的象征色彩,比如,它长3尺6寸5分,代表一年有365天;琴面是弧形,象征"天圆",琴底为平,象征"地方"。古琴有13个标志泛音位置的徽,代表着一年12个月及闰月。古琴最初有五根弦,象征着"五行"即金、木、水、火、土。公元前11世纪,周文王为了悼念他死去的儿子伯邑考,增加了一根弦。武王伐纣时,为了增加士气,又增添了一根弦,所以古琴又称文武七弦琴。整体形状依凤身形而制成,其全身与凤身相应(也可说与人身相应),有头、颈、肩、腰、尾、足。

古琴是中国古代文化中地位最崇高的乐器,被尊为"国乐之父""圣人之器",在漫长的历史中积累了大量的文献,并与其他思想和艺术形式相互渗透,交相辉映,在中华传统文化中占有举足轻重的地位。古琴为"琴棋书画"四艺之首。古时文人心中视琴为高雅的代表,古琴古时也常作为文人吟唱时的伴奏乐器,是古代每个文人的必修之器,《礼记·曲礼下》中一句"士无故不撤琴瑟",彰显出文人对琴的热爱。伯牙子期因"高山流水"而成知音的故事流传至今,古琴台被视为友谊的象征。古琴也是孔子办学重要的六艺之一。

哪些人会弹琴?让我们看看历史上众多的琴家:春秋时期的伯牙、师旷、孔子,西汉的司马相如,东汉的蔡邕、蔡文姬,三国时期的诸葛亮、周瑜,北宋的苏轼……古琴,蕴含着丰富而深刻的文化内涵,千百年来一直是文人、士大夫手中爱不释手的乐器。特殊的身份使得琴乐在整个中国音乐结构中属于具有高度文化属性的一种音乐形式。"和雅""清淡"是琴乐标榜和追求的审美情趣,"味外之旨、韵外之致、弦外之音"是琴乐深远意境的精髓所在。陶渊明"但识琴中趣,何劳弦上音"与白居易"入耳淡无味,惬心潜有情。自弄还自罢,亦不要人听"所讲述的正是这个道理。相反,人们也常用"对牛弹琴""焚琴煮鹤"来感叹某些人对琴的无知。

然而,古琴深刻的历史文化背景和高雅的品质的确也会把很多"凡夫俗子"拒之门外。

在听赏一些琴曲时我也时常感觉自己"力不从心",每逢此境,我只能感慨自己音乐造诣和文化底蕴的肤浅,做不了这些文人士大夫们的知音。但纵是"曲高和寡",我仍建议大家多听听琴曲,因为在人心容易流于浮躁的今时今日,亟须古琴这般恬淡、平和的音乐,让人心得以安住沉静。

 聆听与欣赏

流 水
（古琴曲）

欣赏提示：《流水》是我国最古老的琴曲之一。曲谱源于《神奇秘谱》，经清代琴家加工，刊于《天文阁琴谱》。《流水》是一首极具表现力的乐曲，充分运用"滚、拂、打、进、退"等指法及上、下滑音，生动地描绘了流水的各种情态。旋律起首之音，时隐时现，犹如置身高山之巅，云雾缭绕，飘忽无定。继而转为清澈的泛音，节奏逐渐明快。"淙淙铮铮，幽涧之寒流；清清冷冷，松根之细流。"凝神静听行云流水般的旋律，好似欢泉于山涧鸣响，令人愉悦之情油然而生。随之旋律开始跌宕起伏、风急浪涌。而后音势大减，恰如"轻舟已过，势就徜徉，时而余波激石，时而旋洑微沤"（《琴学丛交·流水》后记）。曲末流水之声复起，缓缓收势，整首乐曲一气呵成，听之如同得到了流水的洗涤一般，不禁令人久久沉浸于"洋洋乎，诚古调之希声者乎"的思绪中。乐曲通过对山泉、小溪、江河、湖海的描绘，抒发了对大自然壮丽河山的赞颂，隐喻开阔的胸襟和百折不回的精神。其曲式为民族传统的"起、承、转、合"结构。

古琴与知音

在历史传说中，人们往往把《流水》和战国时期的伯牙联系在一起。据传，伯牙是一位出色的琴家，弹得一手好琴。"伯牙鼓琴，而六马仰秣"（《荀子·劝学篇》）是说伯牙弹琴时会引得正在吃草的马仰起头来聆听。一次，伯牙端坐山林，手抚伏羲琴，弹奏他新作的琴曲，此时路过的樵夫钟子期在一旁听赏。当伯牙弹奏心中巍峨耸立的高山时，子期说："善哉乎鼓琴，巍巍乎若泰山。"当伯牙演奏心中奔腾不息的流水时，子期又脱口赞曰："洋洋乎志在流水。"从此伯牙视子期为"知音"，彼此间结下了深厚的友谊。后来子期不幸早亡，伯牙断弦摔琴，终身不再鼓琴。二人默契笃深的友情被传为千古佳话，世间也多了"知音"这么一个意味深长的词语。

1977年8月，美国发射的"旅行者"2号太空船上，放置了一张可以循环播放的镀金唱片。这张唱片的音乐，是从全球最优秀的音乐作品中选出的最能代表人类音乐文化精髓的十首作品。其中一首，就是我国著名古琴演奏大师管平湖先生，用被称为明代第一琴的宁王琴演奏的长达7分钟的古琴曲《流水》。这首曾经由春秋时代著名琴家伯牙弹奏而与钟子期结为知音好友的古曲，如今又带着探寻地球以外天体"人类"的使命，到茫茫的宇宙中，寻求新的"知音"。

（二）古筝

古筝是古老的弹弦乐器。古筝音色优美，音域宽广，演奏技巧丰富，具有相当的表现力，因此它深受广大人民的喜爱。结构由面板、雁柱、琴弦、前岳山、弦钉、调音盒、琴足、

后岳山、侧板、出音口、底板和穿弦孔组成。筝的形制为长方形木质音箱，弦架"筝柱"（即雁柱）可以自由移动，一弦一音，按五声音阶排列。目前最常用的规格为约163厘米长，21弦。

自秦、汉以来，古筝从中国西北地区逐渐流传到全国各地，并与当地戏曲、说唱和民间音乐相融汇，形成了各种具有浓郁地方风格的流派。传统的筝乐早期被分成南北两派，比较有代表性的为浙江、山东、河南、客家、潮州五大流派。到了现代，流派的区别已经很小了，几乎每个流派都兼具各家之长。如今，筝的演奏曲目非常丰富，人们比较熟悉的有《出水莲》《林冲夜奔》《汉宫秋月》《雪山春晓》《寒鸦戏水》《战台风》《草原英雄小姐妹》《山丹丹开花红艳艳》《彝族舞曲》《将军令》《平湖秋月》《平沙落雁》等。

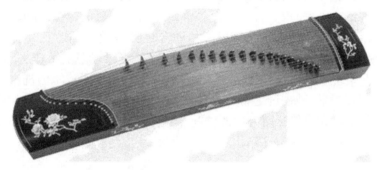

渔 舟 唱 晚
（古筝独奏曲）

欣赏提示：《渔舟唱晚》是一首颇具古典风格的筝曲。标题取自唐代诗人王勃《滕王阁序》中的诗句"渔舟唱晚，响穷彭蠡之滨"。乐曲描绘了夕阳映照，万顷碧波，渔民悠然自得，渔船随波渐远的优美景象。这首乐曲是20世纪30年代以来，在中国流传最广、影响最大的一首筝独奏曲。

关于乐曲的由来，一说是20世纪30年代中期古筝家娄树华以古曲《归去来》为素材发展而成。又一说是金灼南根据山东传统筝曲《双板》等改编而成。现在广为流传娄本前半部分与金本相同，后半部分为娄本所独有的曲子。

全曲大致可分为三段。

第一段，慢板。这是一段悠扬如歌、平稳流畅的抒情性乐段。配合左手的揉、吟等演奏技巧，音乐展示了优美的湖光山色——渐渐西沉的夕阳，缓缓移动的帆影……给人以"唱晚"之意，抒发了作者内心的感受和对景色的赞赏。

第二段，音乐速度加快。这段旋律从前一段音乐发展而来，从全曲来看，"徵"音是旋

律的中心音,进入第二段出现了清角音"4",使旋律短暂离调,转入下属调,造成对比和变化。这段音乐形象地表现了渔夫荡桨归舟、乘风破浪前进的欢乐情绪。

第三段,快板。在旋律的进行中,运用了一连串的音型模进和变奏手法,形象地刻画了荡桨声、摇橹声和浪花飞溅声。随着音乐的发展,速度渐次加快,力度不断增强,加之突出运用了古筝特有的各种按滑叠用的催板奏法,展现出渔舟近岸、渔歌飞扬的热烈景象。

在高潮突然切住后,尾声缓缓流出,其音调是第二段一个乐句的紧缩,最后结束在宫音上,出人意料又耐人寻味。

由于《渔舟唱晚》旋律优美动听,情调乐观向上,因此,被许多乐坛名家改编成高胡、二胡、小提琴等各种不同形式的独奏、重奏、合奏,受到国内外广大听众的喜爱。

13亿人最熟悉的音乐,30年不变的背景音乐,这就是CCTV央视天气预报背景音乐——《渔舟唱晚》,它也许是全世界所有电视栏目中播放时间最长的背景音乐。

本曲由同名筝曲《渔舟唱晚》改编而来,是当年在上海颇有名气的电子琴演奏家浦琪璋根据同名民族乐曲改编演奏的。1984年,中央电视台从浦琦璋改编演奏的《渔舟唱晚》中选取了其中1分43秒至2分48秒这一段做了无缝连接,从此这首乐曲就陪伴了我们近30年。

当年浦琪璋用"雅马哈"三排键盘的音乐会电子琴改编演奏这首曲子时,也没有想到此曲会成为黄金时段节目的黄金背景音乐,更想不到它会影响到那么多国人。

(三)琵琶

琵琶,被称为"民乐之王""弹拨乐器之王"等,距今已经有两千多年的历史。最早被称为"琵琶"的乐器大约在秦朝出现。"琵琶"二字中的"珏"意为"二玉相碰,发出悦耳碰击声",表示这是一种以弹碰琴弦的方式发声的乐器。"比"指"琴弦等列","巴"指这种乐器总是附着在演奏者身上,和琴瑟不接触人体相异。

在唐朝以前,琵琶也是汉语里对所有鲁特琴族弹拨乐器的总称。像月琴、阮等,都可说是琵琶类乐器,所以说当时的"琵琶"形状类似,大小有别。中国琵琶更传到东亚其他地区,发展成现时的日本琵琶、朝鲜琵琶和越南琵琶等。

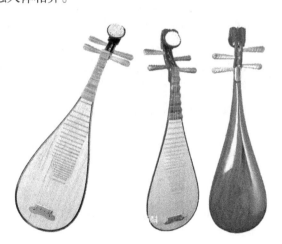

唐代(公元7—9世纪)琵琶的发展出现了一个高峰。当时上至宫廷乐队,下至民间演

唱都少不了琵琶,遂成为当时非常盛行的乐器,而且在乐队处于领奏地位。这种盛况在我国古代诗词中有大量的记载。例如唐代诗人白居易在他的著名诗篇《琵琶行》中非常形象地对琵琶演奏及其音响效果作这样的描述:"大弦嘈嘈如急雨,小弦切切如私语。嘈嘈切切错杂弹,大珠小珠落玉盘。"

经历代演奏者的改进,琵琶至今形制已经趋于统一。木制,由"头"与"身"构成。头部包括弦槽、弦轴、山口等;身部包括相位、品位、音箱、覆手等部分。音箱呈半梨形,上装四弦,原先是用丝线,现在多用钢丝、钢绳、尼龙制成。颈与面板上设有以确定音位的"相"和"品"。演奏时竖抱,左手按弦,右手五指弹奏。琵琶音域宽广,演奏技巧为民族器乐之首,表现力更是民乐中最为丰富的乐器。

传统琵琶曲可分为武曲、文曲以及文武曲。武曲如《十面埋伏》《霸王卸甲》《海青拿天鹅》等;文曲如《夕阳箫鼓》《昭君出塞》《汉宫秋月》《塞上曲》等;还有文武曲《阳春白雪》等。

 聆听与欣赏

十 面 埋 伏
(琵琶曲)

欣赏提示: 这是一首历史题材的大型琵琶曲,也是传统琵琶曲中的代表性作品之一。乐曲气势雄伟激昂,艺术形象鲜明,是琵琶武曲的顶峰之作。乐曲结构完整,用音乐叙事的手法完美地表现了名闻古今的楚汉之战,琵琶的演奏手法在此曲中得到了淋漓尽致的发挥,那激动人心的旋律令听者无不热血沸腾、振奋不已。至今在各种类型的音乐会中,《十面埋伏》都是最受欢迎的琵琶曲之一。

琵琶曲《十面埋伏》出色地运用各种演奏技法和音乐手段表现了这场古代战争的激烈战况,是一幅生动感人的古战场音画。该曲最早记载于1818年出版的于华秋苹编的《琵琶谱》卷上,标题为《十面》,全曲共分十三段,各段前均有小标题:(1)列营;(2)吹打;(3)点将;(4)排阵;(5)走队;(6)埋伏;(7)鸡鸣山小战;(8)九里山大战;(9)项王败阵;(10)乌江自刎;(11)全军凯奏;(12)诸将争功;(13)得胜回营。

全曲十三个段落还可分成三大部分:

第一部分,前5个小段,描述汉军大战前的准备,突出表现威武雄壮的汉军阵容。

第二部分,中间3个小段,即6、7、8小段,为本曲的核心部分,形象地描绘了楚汉两军殊死决战的战斗场面。

第三部分,最后的5个段落。前两段旋律凄切悲壮,音乐气氛异常低沉,塑造了项羽慷慨悲愤的艺术形象;后3段描述汉军以胜利者姿态出现的各种情景。

垓下决战是我国历史上一次有名的战役。秦朝末年,刘邦的汉军和项羽的楚军展开了逐鹿中原、雄霸天下的斗争。到公元前202年,楚汉双方已进行了长达数年的战争,到垓下决战时,刘邦以三十万的绝对优势兵力包围了项羽的十万之众。深夜,张良吹箫,兵士唱楚歌,使楚军感到走投无路,迫使项羽率八百骑兵连夜突围外逃,而汉军以五千骑兵追击,最后在乌江边展开一场决斗,项羽因寡不敌众而拔剑自刎,汉军取得了辉煌的胜利。

1938年,卫仲乐先生赴美国演出《十面埋伏》,征服了美国听众。美国人惊奇地发现,四根弦的中国琵琶竟然有如此神奇的魔力,可将千军万马厮杀格斗的激战场面表现得如此惟妙惟肖。

四、打击乐器

打击乐器是演奏者敲击、碰击物体,使之振动发声的一类乐器。在中国乐器的发展过程中,此类乐器诞生最早,从音乐起源角度说,它与歌唱几乎是同时产生并早于其他任何乐器类型。

打击乐器的分类根据其发音不同可分为:响铜类(如大锣、小锣、铓锣、云锣、大钹、小钹、碰铃等);响木类(如板、梆子、木鱼等);皮革类(如大小鼓、板鼓、排鼓、象脚鼓等)。此外,民族打击乐还可以分为有固定音高和无固定音高的两种。有固定音高的如定音缸鼓、排鼓、云锣等;无固定音高的有大鼓、小鼓、大锣、小锣、大钹、小钹、板、梆、铃等。

聆听与欣赏

锦 鸡 出 山

欣赏提示:《锦鸡出山》是一首根据湖南土家族人民喜闻乐见的民间音乐"打溜子"改编的乐曲。情绪上乐观、开朗、向上、积极、明朗。乐曲以锦鸡为描写对象,通过几种打击乐器特有的音色及多变的演奏技法,生动地刻画了锦鸡的各种生活动态,并借此表现了土家族人民热爱生活的乐观情趣。《锦鸡出山》全曲设五个小标题,分别是"山间春色"、"结队出山"、"溪间戏游"、"众御顽敌"、"荣归",并借小标题划分了乐曲的段落。在一定程度上,这些小标题揭示了乐曲所表现的生活形象内容。

编钟是中国古代大型打击乐器,曾侯乙编钟是中国迄今发现数量最多、保存最好、音律最全、气势最宏伟的一套编钟,被中外专家、学者称为"稀世珍宝"。曾侯乙墓编钟的出土,使世界考古学界为之震惊,因为在两千多年前就有如此精美的乐器,如此恢宏的乐队,在世界文化史上是极为罕见的。曾侯乙墓编钟的铸成,表明我国青铜铸造工艺的巨大成就,更表明了

我国古代音律科学的发达程度,它是我国古代人民高度智慧的结晶。

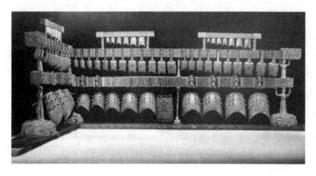

1977年9月,湖北随州城郊的一个小山包上,沉睡于地下2430年后,曾侯乙编钟得以重见天日。这是中国文物考古、音乐史和冶铸史上的空前发现。那一天,随州城郊驻军在扩建营房过程中,偶然发现了曾侯乙墓。这是个面积比长沙马王堆汉墓大6倍的"超级古墓"。当勘测小组赶到现场时,部队施工打的炮眼距古墓顶层仅差80厘米,只要再放一炮,这座藏有千古奇珍的古墓就会永远不复存在。1978年5月22日,雄伟壮观的曾侯乙编钟露出了它的真面目,所有在场的人都被这座精美绝伦的青铜铸器惊呆了。历经二千四百多年,重达2567公斤的65个大小编钟整整齐齐地挂在木质钟架上。编钟出土后,音乐家们对全套编钟逐个测音,结果显示,曾侯乙编钟音域跨越5个八度,只比现代钢琴少一个八度,中心音域12个半音齐全,是世界上已知的最早具有12个半音的乐器。

在古代,世界各地都有钟,但它们都没有成为乐器,这是因为,这些钟的截面是正圆形的,声音持续时间太长。唯独中国的编钟,它的截面像两片瓦合在一起,因为钟体扁圆,边角有棱,声音的衰减较快,所以能编列成组,作为乐器使用。曾侯乙墓编钟铸造于战国时代,它气势恢宏,用铜量达五吨之多,这在世界乐器史上是绝无仅有的。更神奇的是,每一个编钟都能发出两个乐音,这两个音恰好是三度的关系。也许是过于复杂的缘故,汉代以后编钟的制造技艺就失传了。今天,人们借助现代科学的手段,才得以了解编钟的奥秘,领略古人智慧的光辉。

曾侯乙编钟从出土至今已面向世人公开演奏过三次。

第一次是1978年8月1日,刚出土的曾侯乙编钟演奏以《东方红》为开篇,接着是古曲《楚殇》、外国名曲《一路平安》、民族歌曲《草原上升起不落的太阳》,最后以《国际歌》的乐曲为落幕。

第二次是1984年,为庆祝新中国成立35周年,在北京中南海怀仁堂,音乐家们用编钟为各国驻华大使演奏了中国古曲《春江花月夜》和《欢乐颂》等中外名曲。

第三次是1997年,著名音乐家谭盾为庆祝香港回归创作了大型交响乐《交响曲1997:天·地·人》,在回归庆典上,再次敲响了编钟。

正所谓:盛世华章,千古绝响!

 拓展活动

在众多的民族乐器中你最喜欢哪一类？尝试学习演奏一样民族乐器。

第二节　多彩的民族器乐演奏

一、江南丝竹

江南丝竹是我国传统器乐丝竹乐的一种，流行于江苏南部和浙江一带。江南丝竹以丝弦乐器和竹管乐器为基本编制。其中"丝"指二胡、琵琶、扬琴、三弦等；"竹"指笛、笙、箫等。有时也加入一些轻型的打击乐器，如鼓、板、木鱼等。乐队编制比较灵活，它以二胡、笛子为主要乐器，一般少则三五人，多可七八人。

在合奏时，每件乐器既富鲜明个性又互相和谐，常用你繁我简、你高我低、加花变奏、嵌挡让路、即兴发挥等技法。这种技法和风格包含了人与人之间相互谦让、协调创新等深刻的社会文化内涵。其音乐优雅细致，委婉流畅，在长期的演奏过程中，逐步形成"小、细、轻、雅"的风格特色。

江南丝竹曲目丰富，传统乐曲有《中花六板》《慢六板》《三六》《行街》《四合如意》《欢乐歌》《慢三六》和《云庆》。这几个曲子合称为江南"丝竹八大曲"。这八首乐曲曾经分别写于八块牌子上，丝竹爱好者可从中任意选曲上台演奏，"丝竹八大曲"的称谓即始于此。

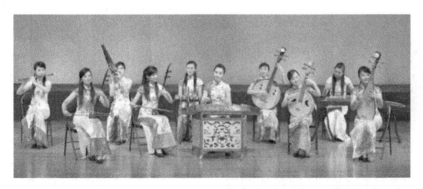

聆听与欣赏

欢 乐 歌
(江南丝竹)

[乐谱]

欣赏提示:《欢乐歌》是江南丝竹八大曲之一,曲调明快热情,旋律流畅,由慢渐快,表达了人们在喜庆节日中的欢乐情绪。

二、广东音乐

广东音乐主要流传于广东珠江三角洲一带,是中国传统丝竹乐的一种,是岭南民间优秀传统文化瑰宝。广东音乐是把我国固有的乐谱和一些流行于广东的乐曲、古调与当地民谣、俚歌、俗调、戏曲等融合并加以润色,经过众多音乐家和民间艺人的努力,逐渐发展成为一个富有地方特点的新乐种。

广东音乐在发展初期仅有二弦、提琴、三弦、月琴和横箫为主要演奏乐器,俗称

"五架头"。或为戏曲演出垫场,或在茶楼、酒馆由流浪艺人表演,或为婚丧喜庆助兴,或为百姓自娱。后来大批音乐家将其发展,现常规演奏乐器有粤胡、秦琴、琵琶、扬琴、洞箫、笙及木鱼、铃等。其中高胡、扬琴和秦琴又称"三件头",也有人称为"软弓组合"。

广东音乐多为器乐小品,结构短小,一气呵成,在速度、板式(节拍)、配器等方面变换比较少。如今,广东音乐以其轻、柔、华、细、浓的风格和清新流畅、悠扬动听的岭南特色备受国人的喜爱,遍及中国大江南北,并流行世界各地。现有曲目多达500多首,比较著名的有《旱天雷》《雨打芭蕉》《双声恨》《步步高》《饿马摇铃》《连环扣》《赛龙夺锦》《平湖秋月》《孔雀开屏》《娱乐升平》等。

广东音乐开放性地选择、吸收外来音乐文化及国内其他民间艺术的有益成分,并加以改造,为我所用,形成了拥有一批杰出的作曲家、演奏家和代表性乐器及其组合的独特民间音乐品种。同时,因其音色清脆明亮、曲调流畅优美、节奏清晰明快,被国外誉为"透明音乐",在国内外影响力远远超过我国其他民间音乐形式。

在广东,广东音乐与粤剧、岭南画派被誉为岭南三大艺术瑰宝,是广东的三张名片。在海外,凡有华人的地方就有广东音乐。广东音乐被他们称为乡音,像一条海外华人与祖国家乡联系情感的纽带,对海外华人传播中国优秀文化传统。

2006年5月20日,广东音乐经国务院批准列入第一批国家级非物质文化遗产名录。

聆听与欣赏

雨打芭蕉
(广东音乐)

欣赏提示:乐曲材料源于"八板"的变体。通过放慢加花等手法变奏,并用节奏的顿挫、连断对比和对旋律乐句的短碎处理,使之形象生动,音乐优美动人。乐曲一开始,流畅明快的旋律表现出人们的欣喜之情。接着,句幅短小、节奏顿挫、并比排列的乐句互相催递,音乐时现短促的断奏声,犹闻雨打芭蕉,淅沥作响,摇曳生姿,体现了广东音乐清新、流畅、活泼的风格。

三、河北吹歌

河北吹歌是指流行于河北省各地的吹打音乐。由于地区不同,对其称谓也有差异,如吹歌会、吹管会、吹鼓乐、吹打班、为乐会、安乐会、南乐会等。"吹歌会"是人们较多的一种称呼。根据艺人提供的口头资料推算,河北吹歌的历史至少已有二百多年。

河北吹歌以吹管乐器为主,辅以打击乐器及弦乐器,常用的乐器有唢呐、笛、笙,也配以二胡、板胡、三弦、鼓、锣、钹等乐器。乐队组合有两种基本类型:一是以管子、海笛为主,辅以丝弦,再加一种打击乐器;另一种是以唢呐为主,加上一组打击乐器。

河北吹歌曲目短小、旋律性强、节奏明快，有浓郁的地方风格，给人以清新刚健、生机勃勃之感。主要曲目除《二十四糊涂》《摘棉花》《四贝儿上工》《花鼓曲》《据缸》等近代流行民歌外，还有不少与元明时南北曲同名的曲牌，如《青天歌》《豆叶黄》《金字经》等；民间器乐曲牌有《放驴》《小二番》《小开门》《八板》等；增道用的曲目有《焚香偈》《聚魂祭》《五供养》《大赞》《大祝筵》《三献》等。

河北吹歌多在重大节日和庆典等时机表演，因此在民间极具群众基础。

小 放 驴
（河北吹歌）

《小放驴》是流行于冀中一带的吹打乐，结构短小，曲调轻快诙谐，演奏形式生动活泼，富有生活气息，表现了北方农村放驴的生活情景。

乐曲由六个乐句组成，反复演奏，在结束时加以段末扩充为尾声，其结构为：起、承、转、合、再转、再合、尾声。

起句由两个对仗的分句组成，先有管子领奏，后由乐队做逗趣式的对答，这种一领一合相互呼应的奏法，民间艺人称之为"学舌"。承句重复起句，民间称这种乐句的重复为"句句双"。转句通过结构的细分促成音乐的不稳定，合句结束在调式主音上。第五句为再转，管子与乐队一问一答，音音相对，节奏进一步分裂成更有驱动性的动力，音乐也更生动有趣。第六句再现合句。这六个乐句反复演奏3次，速度递增，音乐情绪逐层高涨，接着作段末扩充，围绕着宫音展开。节奏音型不断反复和缩小，乐曲尾部转入流水板，气氛热烈。

这种乐曲尾部加以扩充展开是吹打乐曲常用的手法，有时这种扩张的篇幅相当长，依次围绕着不同的中心音旋转，为制造高潮和渲染气氛的需要，打击乐的作用加强，紧锣密鼓，情绪热烈。

 拓展活动

聆听《欢乐歌》《雨打芭蕉》《小放驴》,对比我国江南丝竹与广东音乐、河北吹歌有何不同,说说我国南、北音乐各有什么特色。

四、民族管弦乐合奏

中国的民族器乐合奏在进入20世纪之后有了新的发展,民族音乐家对民族乐器合奏的编制以及民族乐器的规范进行了大量的改革尝试。最具代表性的是郑觐文于1920年创办的"大同乐会"。这个乐会致力于传统乐器的继承和改良,开始探索新型民族管弦乐队的创建,组成了一个有32人编制的民族乐队,基本上分为吹、弹、拉、打四组。大同乐会还根据中国传统音乐改编了一批适合于这种新型乐队演奏的民族管弦乐合奏作品,其中最为著名的是由郑觐文、柳尧章根据琵琶曲《夕阳箫鼓》改编而成的民族管弦乐合奏《春江花月夜》。

50年代之后,民族器乐合奏有了新的发展,民族乐队以拉弦乐和弹拨乐为基础,分为高、中、低三个声部,更多的乐器加入到乐队中,使乐队在音量、音色等方面都有了更大的改观,形成新的民族管弦乐的编制风格。这一时期的优秀合奏作品有《瑶族舞曲》《翻身的日子》等。

70年代以后,随着民族乐器改革的不断深入,一大批优秀的民族管弦乐合奏曲涌现出来,如《流水操》《骊山吟》等。这些乐曲增强了民族管弦乐的表现力和感染力,推动了民族管弦乐的发展。

如今,民族管弦乐受到世界各国人民的喜爱。自1998年以来,我国先后已有几个民族管弦乐团在奥地利维也纳金色音乐大厅举办民族乐器演出专场,一展华夏黄钟大吕之声,演奏家们高超的技艺和乐队演奏的气势磅礴的音响赢得了欧洲乃至世界人民的赞扬,为我国民族音乐走向世界、让更多的人了解中国音乐做出了积极贡献。

管弦乐各声部主要乐器如下:

拉弦乐器组:二胡、高胡、中胡、革胡、板胡等。

弹拨乐器组:柳琴、扬琴、琵琶、中阮、大阮、三弦、古筝等。

吹管乐器组:笛、笙、唢呐等。

打击乐器组:鼓、锣、木鱼等。

 聆听与欣赏

春江花月夜
(民族管弦乐曲)

欣赏提示: 乐曲是根据琵琶曲《夕阳箫鼓》(又名《浔阳月夜》《浔阳琵琶》或《浔阳曲》)改编而成,被认为是中国古典民乐之代表。

乐曲通过委婉质朴的旋律,流畅多变的节奏,巧妙细腻的配器,丝丝入扣的演奏,形象而生动地描绘了月夜春江的迷人景色,尽情展现了江南水乡的风姿异态。全曲就像一幅工笔精细、色彩柔和、清丽淡雅的山水长卷。

第一段,"江楼钟鼓"。在节奏自由的引子之后进入,琵琶用弹、挑、轮指等手法由慢而快地模拟了远远传来的江楼鼓声。接着,新笛(又名"横箫")和琵琶奏出连续轻微的波音,描绘出一幅夕阳西下、小舟泛江、微风涟漪的醉人意境。继而,在散音中引出了全曲的主导音型,给人留下深刻印象,出现了全曲的主要旋律,使用"鱼咬尾"的方法发展旋律。此后多段都以此"合尾"。

第二段,"月上东山"。此段乐曲是第一段主题音乐材料移高四度的变奏与自由延伸,运用自由模进的手法使旋律向上引发,形成变奏,造成徐徐上升的动感,描绘了夜色朦胧、明月升空的景色。

```
6 6 6  1 2 6 | 5  5 . 6 | 5 5  6 . 2 1 2 | 3 - | 3 3 2 3  5 5 3 5 |
6 . 1  2 3 2 | 1 2 3  2 1 6 | 5  1 2 5 | 5 5  6 1 2 | 3 - |
3 6 1  5 6 5 3 | 2 - | 3 . 5  6 5 6 1 | 2 3 2 1 2 3 1 | 2 - |
```

第三段,"风回曲水"。主题音调在上五度上自由模进,富有推动力,恰似江风吹拂,

水中花影随风摇曳、纷乱层叠。

$\underline{\dot{2}\ \dot{2}}\ \underline{3\ 5\ 3\ 2}\ |\ \dot{1}\ \underline{\dot{1}\ \dot{2}\ 6\ 5}\ |\ \dot{1}\cdot\ \underline{3}\ \dot{2}\cdot\ \underline{3}\ |\ \dot{2}\cdot\ \underline{3}\ \underline{2\ 2}\ |$

第四段,"花影层台"。在六小节徐缓的曲调后,琵琶奏出四组先紧后宽的音型,与前几段描绘的恬静画面形成对比,大有水中花影纷乱层叠之貌。

$\underline{5\ 6\ 7\ 5}\ \underline{6\ 5\ 6\ 7}\ |\ 3^{tr}\ -\ |\ \underline{2\ 5\ 6\ 3}\ \underline{5\ 3\ 5\ 6}\ |\ 2^{tr}\ -\ |\ \underline{2\ 5\ 5\ 2}\ \underline{3\ 2\ 3\ 5}\ |$

$\overset{tr}{\dot{1}}\ -\ |\ \underline{\dot{1}\ \dot{2}}\ \underline{\dot{3}\ \dot{1}}\ |\ \underline{\dot{2}\ \dot{1}}\ \underline{\dot{2}\ \dot{3}}\ |\ \overset{tr}{6}\ -\ |$

第五段,"水深云际"。琵琶和中胡在低音区齐奏,音色浑厚深沉;忽而琵琶悠然地飘出轻柔透明的泛音,那种"江天一色无纤尘,皎皎空中孤月轮"的壮阔景色展现在人们面前。

第六段,"渔歌唱晚"。箫在琵琶和木鱼的伴奏下,吹出一段如歌的旋律。接着乐队齐奏,速度加快,如白帆点点,渔翁低吟,由远而近,逐歌四起。

第七段,"回澜拍岸"。琵琶通过扫、轮的弹奏方式快速模进音型,恰似渔舟破水,掀起波澜,旋拍两岸之意境。然后由乐队齐奏,犹如群舟竞归,回澜击拍江岸。最后回到琵琶独奏,犹如渔舟远去,水复平静。

第八段,"桡鸣远濑"。

第九段,"欸乃归舟"。这一段是对划船摇橹的声响动态的描写。旋律线上下迂回起伏,形象地描绘橹声急促、江水相拍、波浪起伏的欢腾情景。随后音乐在快速中戛然而止,又回复到平静、轻柔的意境之中。

第十段,尾声。音乐缥缈、悠长,好像轻舟在远处的江面渐渐消失,春江的夜空幽静而安详,全曲在悠扬徐缓的旋律中结束,使人沉浸在这迷人的诗画意境中……

《春江花月夜》意境优美,乐曲结构严密,旋律古朴、典雅,节奏比较平稳、舒展,用含蓄的手法表现了深远的意境,具有较强的艺术感染力。此曲音乐的主题旋律尽管有多种变化,新的因素层出不穷,但每一段的结尾都采用同一乐句出现,听起来十分和谐。在民间音乐中,这种手法叫"换头合尾",能从各个不同角度揭示乐曲的意境,深化音乐表现的内容。乐曲运用变奏、展衍、循环的表现手法,是一首独具风格的变奏体结构。

1956年,上海民族乐团出访当时的联邦德国时,演奏了《春江花月夜》,一曲奏完,掌声雷动。演员们接连谢了4次幕,但听众仍不罢休,他们以德意志民族最热烈的方式——长时间敲打椅子来表达他们对中国优美的传统音乐的喜爱。1978年,中国广播民族乐团也来到联邦德国举行音乐会,压轴节目就是民乐合奏《春江花月夜》。在最后一声悠长的箫声和极弱的低音大锣奏出时,可容纳两千多人的贝多芬音乐厅仿佛空无一人,瞬间寂静,随之而起的是雷鸣般的掌声。第二天《世界

报》发表的一位音乐评论家的文章写道:"音乐会上最有魔力的是标题音乐《春江花月夜》。""我们欧洲的古典音乐结构和技巧是很严格的,中国人则不然,他们在音乐中运用了文学的思维与方法,结果思想很丰富,效果很出色。无疑,19世纪的欧洲标题音乐家应该向中国人学习。"

国乐飘香,当我们的国乐已经走向国际时,作为中华民族的一员,我们该怎样承担起继承和发扬民族音乐文化的重任呢?

聆听与欣赏

金蛇狂舞
(民族管弦乐曲)

《金蛇狂舞》是聂耳于1934年根据民间乐曲《倒八板》整理改编的一首民族管弦乐曲。经过改编后的乐曲,加强了锣鼓欢快的节奏,更增添了热烈的欢腾气氛,使全曲充满勃勃生机,表现了我国传统民间节日里,人们舞动巨龙、锣鼓喧天的喜庆场面。

聂耳(1912—1935),原名聂守信,字子义,汉族,云南玉溪人。著名音乐家。中华人民共和国国歌《义勇军进行曲》的作曲者。1927年参加北平左翼音乐家联盟,曾在上海发起并组织了中国新兴音乐研究会。1933年加入中国共产党,开始积极为左翼进步电影、戏剧配乐作曲。代表作有《卖报歌》《毕业歌》《开路先锋》《铁蹄下的歌女》等。他的作品富有鲜明的民族特征和时代精神的感召力,被誉为"革命音乐的开路先锋"。

乐曲短小精悍,欢快流畅。运用D徵调式,交替拍子,节奏鲜明。曲式结构是循环体。

音乐的引子,以热情奔放的音调揭开音乐序幕。

第一段主题,音乐明快流畅。

$1 = D \frac{2}{4}$

| 5̌ 4̌ 4̌ | 5̌ 5̌ 2̌ | 2̌ 5̌ 4̌ | 6̌ 1 2 | 4 2 2 4 | 5 5 6 | 1̇ 6̇ 1̇ | 1̇ 6 5 |

| 5 6 5 4 | 2 2 5 | 5 2 4 3 | 2 1 2 4 4 | 6 1 2 4 | 2 1 6 1 5 | 6 6 5 |

第二段主题,作者巧妙地借鉴了民间锣鼓点中"螺丝结顶"的结构形式。由吹管乐器和弹拨乐器交替领奏和全乐队的齐奏形成上下句对答呼应,句幅逐层减缩,速度逐渐加快,加之锣、鼓、钹、木鱼等打击乐器的节奏烘托,使情绪逐层高涨,直至欢腾的顶点,生动地再现了民间喜庆时巨龙舞动、锣鼓喧天的欢乐场面,洋溢着鲜明的民族特色和生活气息。

$1 = D \frac{2}{4}$

(领) (合) (领) (合)
| 5 6 5 6 | 5 4 5 | 1 2 1 2 | 5 6 1 | 5 6 5 6 | 1̇ 6 5 | 1 2 1 2 |

(领) (合) (领) (合) (领) (合)
| 5 6 1 | 5 6 5 4 | 5 1 2 | 5 6 1 | 5 6 5 | 1 2 1 | 5 6 6 | 1 2 1 |

第三段是第一段的再现,然后乐曲从头反复一次,紧接着在第二段的展开和对比之后,又一次出现第一段旋律。随着速度逐渐加快,力度也逐渐增强,情绪更加火热,再度把乐曲推向高潮。最后乐曲在锣鼓齐鸣中短促而有力地结束。

这是一首"出镜率"很高的乐曲,特别是在一些重大的喜庆场合,我们经常能够听到。2008年第29届北京奥运会开幕式和闭幕式中,来自世界各国的运动员们正是踏着这欢腾的音乐进入会场的。这份欢腾因此也充满了浓郁的中国特色。2012年央视春节联欢晚会中,王力宏、李云迪协作演奏了一曲《金蛇狂舞》,激情而又时尚。2013年的央视春节晚会,电子音乐大师雅尼演奏的电子乐《琴筝和鸣》中,第三部分就是《金蛇狂舞》。中国的民乐合奏正以崭新的姿态面向你我,面向世界。

Part 3　国外篇

第五单元　乘着歌声的翅膀
——向经典致敬

歌曲，词与曲相吻合的产物。与纯音乐不同，歌曲中的歌词带有明显的语义性，所以极易产生共鸣。在众多歌曲中，总有一些经典被世世代代传唱。让我们再次唱响经典，向歌曲中表达的人类极致的情感致敬。

第一节 国外经典歌曲

各个国家和民族都会有自己独具魅力的歌曲,这些歌曲记录着各个国家和民族在历史进程中的社会生活和精神风貌,它们经受时代和历史的筛选,在各个时期都彰显着强大的艺术魅力。

 聆听与欣赏

阿 里 郎

$1 = G$ $\frac{3}{4}$

朝鲜民歌

| 5·6 56 | 1·2 12 | 3 2 3 1 6 | 5·6 56 | 1·2 12 |
| 阿里郎 | 阿里郎 | 阿里郎 哟! | 我 的 郎君 |

3 2 1 6 5 6	1·2 1	1 - -	5 5 -	5 3 2	3 2 3 1 6
翻山过 岭,	路途遥 远。		你 真	无 情 啊!	把我 扔
			春 天	黑夜里	满天 星
			今 宵	离别后	何日 能 回

5·6 5 0	1·2 12	3 2 3 1 6	5 6	1·2 1	1 - 0 ‖
下,	出了门	不到十 里路,	你 会	想 家。	
辰,	我 们 的	离别情 话,	千 言	难 尽。	
来?	请 你 留	下你的 诺言,	我 好	等 待。	

欣赏提示: 《阿里郎》根据地区不同,歌词的版本很多。这个版本的歌词内容叙述一位朝鲜族姑娘对负心情郎的怨恨和对爱情渴望的心情。歌曲曲调委婉抒情,节奏轻快流畅,全曲由上下两个乐句组成并变化重复,成带副歌的双复句乐段。《阿里郎》为3/4节拍,宫调式旋律。情绪略带忧伤,是朝鲜族具有代表性的民歌。

共同的《阿里郎》

《阿里郎》是著名的朝鲜族歌曲,是朝鲜民族最具代表性的民歌,被誉为朝鲜人的"第一国歌""民族的歌曲"。这首歌曲富有民族风格,蕴含着朝鲜民族的情绪和感情,表现了民族的志向。无论来自朝鲜还是韩国,只要《阿里郎》的旋律响起,就会唤起浓浓的亲情与渴望。

2014年索契冬季奥运会的闭幕式上,下届冬奥会的主办国韩国在8分钟的展示上用《阿里郎》贯穿全场。2000年悉尼奥运会期间,《阿里郎》被用作韩国与朝鲜代表团的进场音乐。2012年12月5日,联合国教科文组织将《阿里郎》列入人类非物质文化遗产名录。

朝鲜是一个具有悠久历史和文化传统的国家。人们在长期的劳动生活中创造了丰富多彩的民族音乐文化,多以歌舞为主。朝鲜传统音乐以没有半音的五声音阶为基础,音乐具有明显的三拍子的倾向即使是6/8、12/8、6/4这些复拍子也是按3拍子的原则来处理的,以此为基础再加上强弱位置的不同安排,使音乐节奏变得更加富于变化。朝鲜音乐多使用行板速度,而一些民谣在结束时往往转为快板,慢板的乐曲极为少见。

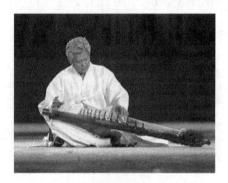

伽倻琴表演

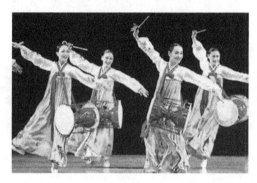

长鼓舞

樱 花

1 = E 2/4

日本民歌

| 6 6 7 - | 6 6 7 - | 6 7 i 7 | 6 7̂ 6 4 - | 3 1 3 4 |

樱花啊, 樱花啊, 暮春三月天空里, 万里无云

| 3 3̲1̲ 7̣ - | 6 7 1̇ 7 | 6 7̲6̲ 4 - | 3 1̲3̲ 4 | 3 3̲1̲ 7̣ - |

多 明　净， 如 同 彩 霞 如 白　云　 芬 芳 扑 鼻　多 美 丽

| 6 6̲7̲ - | 6 6̲7̲ - | 3 4 7̲6̲ 4 | 3 - - 0 ‖

快 来　啊， 快 来　啊， 同 去 看　 樱　花。

欣赏提示： 歌曲描绘了樱花盛开的暮春之晨，欣赏樱花的人的喜悦心情。歌词简练，曲调优美，具有鲜明的日本民族特色。

日本传统音乐曾受到中国音乐的影响，如日本的雅乐、琴、筝、三味弦音乐。日本传统音乐中五声音阶的旋律是比较常见的，多以2/4、4/4的节拍为主。与含蓄、大气的中国五声音阶不同，日本的五声音阶常用包含2个半音的音阶，即都节调式：3 4 6 7 1 3，音乐特点突出。

日本传统歌曲的演唱方法独特，采用特殊的颤音、一词多音的拖腔，韵味浓郁。

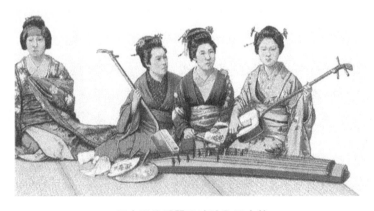

日本民族乐器三味弦和日本筝

音乐赏析

🎵 聆听与欣赏

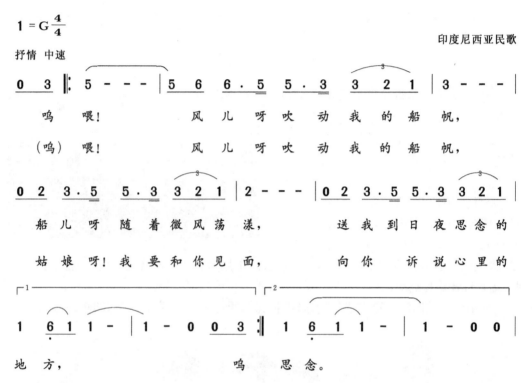

| 欣赏提示 | 这是一首歌唱爱情的船歌,表达对心爱的姑娘的深切思念。歌曲音乐明朗、抒情、飘逸,长短交替的节奏前紧后松,给人一种摇摆的感觉,犹如坐在船上。歌词中"星星索"是摇船时众人随着船桨的起落喊出的号子声,在全曲的演唱过程中一直伴随着。

 拓展活动

学习演唱印尼歌曲《星星索》。请一位同学演唱主旋律,其他同学用"星星索"伴唱。

```
 0 5 | 3 3 1 · 0 5 |
   啊, 星 星 索,  啊
```

亚洲音乐具有悠久的历史,灿烂的亚洲音乐文化是人类音乐遗产的重要组成部

分。朝鲜和日本地处东亚地区，这里的音乐旋律性强，多采用五声音阶。印尼地处东南亚地区，由于受到来自中国和印度文化的影响，后来又有伊斯兰和欧洲文化的影响，音乐多采用七声音阶。印度地处南亚地区，旋律、节奏体系得到高度发展，有着多样的音阶调式和独特的装饰音体系。另外，中亚和西亚属于伊斯兰文化，采用七声音阶，风格柔和、持重。

聆听与欣赏

我的太阳

卡普罗 词
卡普阿 曲

1=G 2/4

啊！多么辉煌灿烂的阳光，暴风雨过去后 天空多晴朗！清新的空气 令人精神爽朗。啊！多么辉煌灿烂的阳光，还有个 太阳，比这更美。啊！我的太阳，那就是你，啊！太阳，我的太阳 那就是你，那就是你！还有个 那就是你，那就是你！

欣赏提示： 这是一首著名的意大利那波里歌曲。歌曲热烈、抒情，用比喻的手法把心爱的人比作太阳。歌曲旋律优美、流畅，用爽朗豪放的情绪赞美灿烂的阳光和蔚蓝的晴空。歌曲在结束时，情绪更加热烈，表达了爱的激情。

《我的太阳》趣谈

众所周知，奥运会的开幕式上，每个国家运动员入场时，乐队会现场演奏该国的国歌。1920年第七届奥运会的开幕式上，由于种种原因，乐队没有准备意大利国家的国歌乐谱。当意大利代表团即将入场时，乐队许多成员不知所措。为难之时，聪明的乐队指挥急中生智、别出心裁，他临时决定并从容镇定地指挥乐队，演奏起热情四溢的意大利歌曲《我的太阳》。观众先是一怔，接着爆发出雷鸣般的掌声和欢呼，继而全场轰动，千万不同国籍、不同肤色的人们和着乐队的演奏，一遍又一遍热情地高唱《我的太阳》，真是盛况空前，传为美谈。此时，在人们心里，对灿烂阳光的歌唱是对一战结束后美好生活的歌颂。此刻，情歌取代国歌，已经不仅仅是一个美丽的错误，它似乎更像是一次具有人性通感的和平咏叹。

由于有了这样一番异乎寻常的经历，《我的太阳》在世界范围广泛流传开来。当人们提起意大利歌曲时，就会很自然地想到这首歌曲；而当它回响在耳际时，人们就会很自然地联想到意大利。歌曲《我的太阳》就被人们昵称为"意大利第二国歌"，并被改编为各种乐器的独奏曲和管弦乐曲，在世界各地广为流传。

 聆听与欣赏

雪 球 花

俄罗斯民歌

1=A 2/4

p 甚慢　　　　　　　　　　　　　　　　逐渐加速加强

美丽的雪球花儿雪球花儿雪球花，花园里面长满了雪球花儿雪球花

欣赏提示： 这是一首俄罗斯青年小伙子用来向心仪的姑娘表达爱意的民间歌曲。歌词大意就是赞美年轻的姑娘美丽善良，就像那盛开的雪球花。因为"雪球花"的俄文是"卡林卡"，所以这首《雪球花》也叫做《卡林卡》。歌曲既有舒缓的歌唱旋律，也有欢快热烈的跳舞节奏，富有浓郁的民族风格。歌曲的演唱处理以合唱队的轻声慢起开始，然后节奏逐渐加快，音量持续增强，同样的乐句不断反复，一直进行到热火朝天的时候，随即飘扬而起一段优美而节奏自由的抒情独唱。独唱尚在进行时，合唱声部又悄悄进入，继而再以加快的速度搅得风生水起，如此一而再，再而三，循环不已，欢快激昂与抒情沉静交替，有着非凡的感染力。

俄罗斯民歌在世界民间音乐创作中占有重要的地位。俄罗斯民歌体现了俄罗斯民族的精神气质。在悠长缓慢的歌曲中，旋律连绵不断地展开；活泼快速的歌曲，结构整齐清晰，节拍单纯，旋律常反复多次。

鸽　子

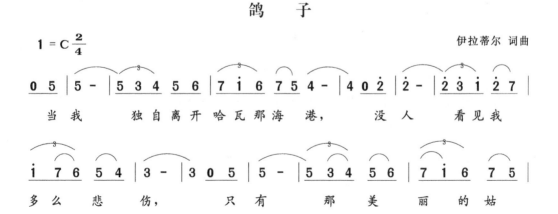

娘，她伤　心地紧紧靠在我身　旁。

假如有鸽子飞到你窗　前，　我请你亲切地

迎接它像对我一　样，　请你把心中的爱情　对它讲，

也请你把那花环把它戴　上，　美丽的姑　娘啊，

我那亲爱的姑娘　快快来到我　生活的地方，来到我身

旁。美丽的姑　娘啊，我那亲爱的姑娘，快快来到我

生活的地方，来到我身　旁。

欣赏提示： 歌曲采用民间舞蹈哈巴涅拉的节奏，节奏强烈，旋律优美，情绪热情奔放，三连音的运用独具特色。

哈巴涅拉

哈巴涅拉是一种产生于古巴哈瓦那的舞曲，旋律常常包含附点节奏和三连音，节奏富于弹性。采用二拍子，第一拍用切分音。19世纪中叶广泛用于行列舞伴奏，并传至西班牙流行。有音乐家用这种形式写作，比才在他的歌剧《卡门》中《爱情像一个自由的鸟儿》里采用哈巴涅拉节奏。

三连音,是一种典型的节奏变化,乐曲进行时,突然的三连音将给人以节奏"错位"、不稳定的感觉。

一个有四个国籍的鸽子

《鸽子》诞生于19世纪,在世界各地广为传唱。它是西班牙作曲家伊拉蒂尔在古巴谱写的。正是这样的创作背景,于是有了几个国家争夺这首歌曲的故事。

古巴人说:"这首歌诞生在我国,运用哈瓦那民间舞曲的节奏为基调写成,当然是我们的民歌了。"

西班牙人说:"作者是西班牙人,说这首歌是西班牙的顺理成章。"

墨西哥人说:"这首歌曲是在我们的皇室首演的,它的流行,我们是有功劳的。"

阿根廷人说:"这首歌曲许多地方用了附点音符和切分音,与我们的探戈相像,既然音乐素材来自阿根廷,那这里就是她的故乡。"

"生活中热爱歌唱的学生,在课堂上的演唱总是扭扭捏捏"这种现象在职业学校的音乐课堂中应该是普遍现象。正值青春期的你或许就是这样——想唱却不敢大声唱。

音乐与其他学科获取知识不太一样,它需要你去主动聆听并参与感受从而获取美的体验,并快乐地分享。所以对歌曲的赏析需要大声唱出来,感受节奏,感受旋律,体会情感,并学会与他人分享你的快乐。

第二节 艺术歌曲

《中国好歌曲》的点评嘉宾刘欢曾这样点评一首艺术性较高的原创歌曲:"有一种歌曲是传唱的,有一种歌曲是值得传听的……艺术需要这种多元化!"艺术歌曲就是这样的一种艺术性高、值得传听的歌曲。

艺术歌曲原指18世纪末至19世纪初盛行于欧洲的一种由诗歌与音乐结合而共同完成艺术表现任务的音乐体裁。这类歌曲多为作曲家为某种艺术表现的目的,根据文学家的诗作而创作的歌曲,使艺术歌曲具有较强的表现力和欣赏性。

艺术歌曲的特点是:歌词来自于诗词,侧重表现人的内心世界;旋律表现力强;表现手段及创作技巧比较复杂;对演唱技巧要求较高;钢琴伴奏占有重要地位,与演唱交织在

一起，共同塑造完整、丰富的音乐形象。

 聆听与欣赏

小 夜 曲

雷尔斯塔 词
舒伯特 曲

1 = F 3/4

3 4 3 6·3 | 2 3 2 6 2 0 | 3·2 2 1 7 | 1 - 0 (3·2 2 1 7 |

我的歌声穿过深夜，向你轻轻飞去。
你可听见夜莺歌唱？她在向你恳请，

i - -) | 3 4 3 i·3 | 2 3 2 7·6 | 5·4 4 3 2 | 3 - 0 |

在这幽静的小树林里爱人我等待你！
它要用那甜蜜歌声诉说我的爱情。

(5·4 4 3 2 | 3 - -) | 3·#5 i 7 | 6·3 1·6 | 4 3 4 6·4 |

皎洁月光照耀大地，树梢在耳
它能懂得我的期望，爱的苦

[乐谱略]

欣赏提示： 这首歌曲旋律优美，情感纯真，格调高尚，充满了生活的希望。歌曲开始时在钢琴上奏出的六弦琴音响的导引和烘托下，响起了一个青年向他心爱的姑娘所做的深情倾诉。随着感情逐渐升华，曲调第一次推向高潮，第一段便在恳求、期待的情绪中结束。抒情而安谧的间奏之后，情绪比较激动，形成全曲的高潮。最后是由第二段引申而来的后奏，仿佛爱情的歌声在夜曲的旋律中回荡。乐句之间出现的钢琴间奏是对歌声的呼应，意味着歌手所期望听到的回响。

 拓展活动

欣赏舒伯特的《小夜曲》，注意音乐的速度、力度、节奏等。请把你眼前的画面用文字描述出来。

音乐赏析

什么是小夜曲？

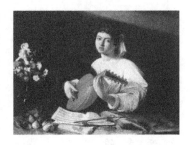

小夜曲是一种音乐体裁，指一种黄昏或夜间在户外演唱或演奏的歌曲或器乐曲。题材多是用于向心爱的人表达情意的。它起源于欧洲中世纪骑士文学，流传于西班牙、意大利等欧洲国家。最初，小夜曲由青年男子夜晚对着情人的窗口歌唱，倾诉爱情，旋律优美、委婉、缠绵，常用吉他或曼陀林伴奏。

上课时，我推荐过一首小夜曲风格的器乐曲《爱的致意》，备受学生喜爱。这首由英国作曲家爱德华作曲的音乐，向我们描绘了一幅典雅的爱情画卷。小提琴演奏主旋律的音乐，在柔美的曲调中，又有一丝哀怨的情调。经过带有复杂情绪的尾声，乐曲逐渐减弱而终了，仿佛是情人还在喃喃私语……音乐甜蜜温馨，旋律温婉动人，让人一听倾情。

在流行歌曲一统天下的学校，学生接受、喜欢这样的音乐，让我很是意外。但仔细想来，除了这首音乐本身通俗易懂外，还有最重要的一点是：人，不管年龄、性别、阶层差别，在真、善、美的面前，都是可以被吸引并产生共鸣的。

鳟 鱼

舒巴尔特 词
舒伯特 曲

1 = ♭D 2/4
小中板

| 5 1 1 3 3 | 1 5 5 | 5.5 2 1 7 6 | 5 0 5 | 1 1 3 3 |
明 亮 的 小 河 里 面， 有 一 条 小 鳟 鱼， 快 活 的 游 来

| 1 5 1 | 7 6 7 1 #4 | 5 0 5 | 7 7 | 1 7 6 7 | 1 5 1 |
游 去， 像 箭 儿 一 样， 我 站 在 小 河 岸 上， 静

| 7 7 7 4 2 7 | 1. 1 | 6 6 | 6 1 5 5 | 5.5 2 7 | 1. 1 |
静 地 朝 它 望， 在 清 清 的 河 水 里 面， 它 游 得 多 欢 畅， 在

```
7 6 6 | 6 1 7 2 | 1 5 5 | 5·5 2 7 | 1 0 ‖
```
清　清的河水　里面，它游得多欢畅。

欣赏提示： 歌曲描绘的情景是：诗人在假日里来到小河边，看到小鳟鱼在水里游动，感到很愉快。一个贪婪的渔夫走来，搅浑河水，钓走了鳟鱼，诗人气愤又无奈。整首歌曲形象鲜明、生动，整体气氛轻松、活跃。

此段歌曲旋律轻快跳跃，钢琴伴奏形象地描绘了清亮的河水和活泼的鳟鱼。

```
0 3 | 3 3 3 7 | 1 6 0 | 0 3 3·7 | 1 0 0 | 0 1 1 1 |
```
但渔夫不愿久等　　浪费时光，　　　立刻就

```
1 1 1 1 | 1 6 0 7 | 2 2 6 #4 2 | 7 0 5 | 1·1 7 7 |
```
把那河水弄浑，我还来不及想，他就已提起

```
3 6 0 6 | 2 2 #2 | 3 1 7 2 | 1 ‖
```
钓竿，　把小鳟鱼钓到水　　面。

欣赏提示： 此时音乐变得较为阴暗、压抑，使歌曲的气氛暗淡下来。钢琴伴奏在这里变得急促不安，沉重的和弦仿佛是渔夫粗鲁的动作、诗人气愤的心情。

拓展活动

聆听歌曲《鳟鱼》后，请讨论艺术歌曲的伴奏与声乐有怎样的关系。

舒伯特与艺术歌曲

弗朗茨·泽拉菲库斯·彼得·舒伯特（1797—1828），奥地利作曲家。舒伯特在短短31年的生命中，创作了600多首歌曲，被誉为"歌曲之王"。此外，还创作了18部歌剧、歌唱剧和配剧音乐，10部交响曲，19首弦乐四重奏，22首钢琴奏鸣曲，4首小提琴奏鸣曲以及许多其他作品。

舒伯特是一位"自由艺术家"，没有固定收入，生活贫寒，但在音乐的创作上却是积极的，尤其是对艺术歌曲十分热衷。他的音乐中浸透着诗意和梦幻，充满非同寻常的魅力。在舒伯特的艺术歌曲中，声乐的抒情旋律、戏剧化的表达方式和钢琴伴奏，丰富的和声、色彩、

织体变化都成为重要的艺术表现手段,体现了歌词与音乐、人声与伴奏的理想统一。舒伯特把德国艺术歌曲推向了顶峰。

舒伯特和他的朋友们

乘着歌声的翅膀

〔德〕海 涅 词
门德尔松 曲
摩晓帆 译配

1=G 6/8

稍慢 幽静地

| 5· | 3 3 3 3 4 5 | 5·7 5 | 2 2 2 3 4 | 3· 0 0 | 3 3 3 3 4 5 |

1. 乘着这歌声的 翅膀,亲爱的随我前往, 去到那恒河的
2. (紫)罗兰微笑地耳语,仰望着明亮星星, 玫瑰花悄悄地

| 5·6 6 | 2 6·7 1 1 7 | 7· 0 5 | 5 2 2 3 2 3 | 4·6 2 |

岸旁,最美丽的好地 方; 那花园里开满了红花,月
讲着她芬芳的心 情; 那温柔而可爱的羚羊,跳

| 5 2 1 3 2 3 | 4· 4 0 4 | 4 4 6 5 4 | 3· 3 3 3 | 3 5 4 3 |

渐强 渐弱

亮在 放射光辉, 玉莲花在那儿等 待, 等她的小 妹
过来细心倾听, 远处那圣河的波 涛, 发出了喧 啸

```
         渐强
  2. 2 0 5 | 3 3 3 4 5 | 5 . 5 . | 5 . 7 #1 | 2 2 4 3 | 1 . 0 0 |
  妹，  玉 莲 花 在 那儿 等          待， 等  她 的 小  妹  妹。
  声，  远 处 那 圣河 的 波          涛， 发  出 了 喧  啸  声。
```

欣赏提示： 歌曲以清畅的旋律和由分解和弦构成的柔美伴奏，描绘了一幅温馨而富有浪漫主义色彩的图景。曲中不时出现的下行大跳音程，生动地渲染了这美丽动人的情景。

门德尔松（1809—1847），德国作曲家。他的作品以精美、优雅和华丽著称，被誉为"抒情风景画大师"。创作大量的交响曲、协奏曲和清唱剧等。他的歌剧《仲夏夜之梦》的第五幕前奏曲，便是今天我们熟悉的《婚礼进行曲》。

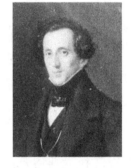

拓展活动

1. 请选择一首你喜欢的艺术歌曲，在音乐的背景中，朗诵歌词，体会歌曲所表达的情绪和气氛。

2. 请查找并搜集中国的艺术歌曲，写出它们的名字，并在课堂上与同学们交流分享。

艺术歌曲	歌曲情绪	歌曲气氛

第六单元　穿越时空的经典乐音
——向大师致敬

穿越，是近几年比较热的词。当下穿越剧是从现代穿越到以往的时代，这是虚拟的。但另一种穿越却正在真实地发生着。西方古典音乐有着几百年的历史，它们世代相传，经久不衰，这不正是从以往穿越至当下吗？

古典音乐，通常是指西方古典音乐。从 17 世纪至 18 世纪中叶的巴洛克音乐，到 18 世纪中叶至 19 世纪初的古典主义音乐，以及整个 19 世纪的浪漫主义音乐，这些音乐中不乏出现久盛不衰、百听不厌的经典音乐，带给人美的享受，有助于提高人们的文化修养。而这些带给我们很多美感和启示的，便是那些创作音乐的作曲家们。在他们的音乐中，这些伟大的音乐家将带我们进入真、善、美的精神家园，体验大师们丰富的内心世界和感情激流，体会大师们的生活态度、追求与向往，并透过音乐感受到某一时代特定的风貌、美学趣味和当时人们的审美追求与理想。

 拓展活动

你知道哪些古典音乐作品？请写出它们的名字。为什么称这些音乐为经典音乐？

第一节 巴洛克和古典主义时期的音乐家

一、音乐之父——巴赫

约翰·塞巴斯蒂安·巴赫（1685—1750）出生于德国中部地区的一个著名的音乐家族。音乐在这个家族内部代代相传，从16世纪起经历了260多年，共7代人，其中成为音乐家的多达78人，卓有成就的有42人，而其中最为著名的便是约翰·塞巴斯蒂安·巴赫，他被尊为近代"音乐之父"。

右边的这幅画作描绘了巴赫家族的家庭音乐会场景，正在弹奏古钢琴的是这个家族的第五代成员约翰·塞巴斯蒂安·巴赫。他使巴赫的姓氏几乎成为音乐家的同义语。

巴赫的音乐作品极为丰富，除歌剧外遍及当时所有的音乐领域，尽管作品中的大部分早已散佚，但仍有500多部保留下来。其中主要的代表作包括：《平均律钢琴曲集》、管弦乐曲《勃兰登堡协奏曲》6首、《小提琴协奏曲》2首、《无伴奏小提琴奏鸣曲与组曲》6首、《无伴奏大提琴奏鸣曲与组曲》6首，以及《英国组曲》《农民康塔塔》《咖啡康塔塔》《马太受难乐》《b小调弥撒曲》等。

巴赫生于巴洛克音乐时代的晚期，受所处的时代背景和古老传统的影响，在他的音乐中，不可避免地有宗教音乐的烙印。但另一方面，他又受到资产阶级启蒙思想的影响，使他的音乐明显地突破了宗教音乐的范式，具有丰富的世俗情感。

巴赫的音乐创作以复调手法为主，构思严密，感情内在，富有哲理性和逻辑性，表现出坚持不懈的倔强、坚定不移的信念，常以辉煌的高潮结束。

遗憾的是，巴赫生前只被看作杰出的管风琴演奏家，他的音乐在他生前乃至死后的50年间，没有引起人们的足够重视，直至1829年门德尔松上演巴赫的《马太受难曲》。

音乐赏析

 聆听与欣赏

诙 谐 曲

1 = F 2/4

巴赫 曲

| 6 1 6 | 3 6 3 | 1 3 1 6· | 3 6 1 6 | 7 6 7 6 | #5 7 2 7 | 1 6 |

欣赏提示： 这段明快、轻巧的演奏表现出生动、活泼的情绪，滞缓的弦乐在低音区与之呼应，使乐曲显得诙谐而轻快。

何谓巴洛克和巴洛克音乐

巴洛克(Baroque)是一种代表欧洲文化的典型的艺术风格。作为一种艺术形式的称谓，它是16世纪下半叶在意大利发起的，17世纪在欧洲普遍盛行，是背离了文艺复兴艺术精神的一种艺术形式。音乐的巴洛克时期意指17、18世纪欧洲华丽、精致的音乐，通常认为大致是从1600年至1750年。

巴洛克时期的建筑

巴洛克时期的管风琴

复调音乐和卡农

巴洛克音乐形式中,复调音乐是一种主要形式。复调音乐是与主调音乐相对应的概念。主调音乐织体是由一条旋律线加和声衬托性声部构成的。复调音乐是由两条或两条以上各自具有独立性的旋律线,同时结合或相继结合出现,协调地流动、展开所构成的多声部音乐。巴洛克音乐中,卡农是最具代表性的复调音乐形式。

卡农是一个声部的曲调自始至终追逐着另一声部,直至最后一个小节,最后一个和弦融合在一起。在卡农中最广泛为现代人所知的是帕海贝尔创作的《为三把小提琴和通奏低音创作的D大调卡农和吉格舞曲》。通常人们更多关注作品的第一部分卡农,并简称为《D大调卡农》,乐曲以大提琴起奏,三把小提琴间隔八拍先后加入。这段音乐虽然不断回旋往复,但其旋律之美不让人觉得单调,反而感觉动听悦耳。

拓展活动

对比聆听一段主调音乐和复调音乐后,感受有什么不同。多次重复聆听后,尝试哼唱出不同的声部的旋律。

巴赫与朱载堉

《平均律钢琴曲集》成为全世界近代音乐的经典,也使得巴赫登上"近代音乐之父"的宝座。然而十二平均律的最早发现者实际上却是中国明代的朱载堉。1581年他首先计算出了十二平均律,比巴赫1722年的《平均律钢琴曲集》早了140之久。

这一史实使我们值得骄傲的同时,也颇让人遗憾。为什么世界上第一位发现十二平均律的人在自己的国家里却鲜为人知呢?首先,在中国漫长的历史中,音乐大多是供帝王们享乐的工具和宗教祭祀的陪衬;第二,在中国音乐中,五声音阶音乐和单旋律音乐占据不可动摇的统治地位;第三,中国缺少多声部键盘类乐器。这些条件综合起来,使得朱载堉的重大研究成果只能被束之高阁。而在欧洲,键盘音乐的发展使得十二平均律大显身手,从而使巴赫成为音乐之父。

对于音乐欣赏的入门者来说,巴赫及巴洛克时期的音乐就是"教堂声音"的标志。但在当下浮躁的声音中,你如果能抛弃浮躁,以平和的心态走进他的音乐世界,一定会为他用音符营造的殿堂的宏伟所折服,会在那无穷无尽的优美旋律引领下找到自己的精神归属。巴赫的音乐体现了人类对理想世界的追求。他以毕生的精力在音乐中探寻至高的和谐,为身边的普通人带来安慰和欢乐。

二、交响乐之父——海顿

弗朗茨·约瑟夫·海顿(1732—1809),古典主义音乐大师,奥地利作曲家。海顿出身在奥匈交界一个农民家庭,8岁的时候就被选做教堂的歌手,同时学习其他乐器。1749年海顿离校,以在教堂弹奏乐器谋生,并开始尝试创作。

海顿一生的作品颇为丰富,其数量和涉及的领域都是惊人的:他一生写作了108部交响曲,79首四重奏,30部左右的歌剧等。海顿的音乐幽默、悠闲、明亮、轻快,最主要的特点是把细微简单的音乐主题扩展成宏大的结构。

古典主义音乐指18世纪下半叶至19世纪初的音乐。这一时期的音乐总体特征是以主调风格为主导,音乐语言精练、朴素、亲切,形式结构明晰、匀称,旋律追求优美动人的气质,倾向于整齐对称的方整性乐句结构。

第九十四交响曲(惊愕交响曲第二乐章)

海顿 曲

欣赏提示: 音乐最初陈述时由弦乐器演奏,速度从容,力度很轻,音乐反复时,力度更弱,几乎听不到。就在这时,乐队突然闯入,奏出强有力的和弦。由于这一突然强奏,的确吓人一跳,由此有了这个"惊愕"的别名。

机智的音乐家

海顿为人平和宽厚,幽默机智。传说当时伦敦的贵族们是音乐会的常客,但是他们来听海顿的音乐会只是为了表现自己所谓的高雅品位,在那里附庸风雅,每每乐队演奏时却打瞌睡。海顿知道后非常生气,于是他就写了这部《惊愕交响曲》。1792年新作品演奏那天,音乐厅座无虚席,大家都想见识一下这是什么音乐。乐曲开始后,贵族们又在昏昏欲睡,刹那间乐队用最大的音量演奏,爆发出强烈的声音,定音鼓猛烈地敲击,模仿惊雷的声音,狠狠地将打盹的贵族吓了一跳。此后人们就把这部作品称为《惊愕交响曲》。

海顿在音乐中表现他的机智的作品还有《告别交响曲》。海顿服务的亲王有长期在外度假的习惯。每次度假时,还需要整个乐队同行。乐手们长期离家,不能与亲人相聚,但又怕得罪亲王,不敢对亲王说出自己想家的想法。海顿知道后,用音乐帮乐手们表达了愿望,并演奏给亲王听。他让乐师们在最后一个乐章完成各自演奏的部分后,逐一熄灭自己谱架上的蜡烛,然后悄悄退出。一曲终了,台上只剩下小提琴和海顿。亲王也是知音者,领会到其中的寓意,立即吩咐结束度假,让乐手回家与亲人相聚。这首作品就是《#f小调第四十五(告别)交响曲》。

海顿被世人尊为"交响乐之父",不是说海顿发明了交响曲,而是海顿规范了交响曲,使交响乐成为西方音乐最经典、最规范、最丰满的大型音乐体裁。一般来说,交响曲的结构:第一乐章以一个缓慢深沉的引子开始,接下来便是热情明朗的快板,采用奏鸣曲式;第二乐章是行板、慢板或广板,即整个交响曲中最慢的部分,从容安详,或是内省式的,或是抒情亲切的,常用奏鸣曲式或用主题与变奏形式;第三乐章采用带三声部中速的小步舞曲;第四乐章是全曲的总结性乐章,采用快板或比第一乐章更快的急板,常用回旋曲式或奏鸣曲式,或二者的结合即回旋奏鸣曲式,音乐辉煌,情绪热烈。

 拓展活动

聆听一段交响曲的片段后,请记下你听到的乐器名称。

交响乐的演奏是由交响乐队完成的。交响乐队是一种大型的管弦乐队。交响乐队一般包括四组乐器,即弦乐组、木管组、铜管组和打击乐组。

弦乐组是一个提琴的家族,包括小提琴、中提琴、大提琴和低音提琴。

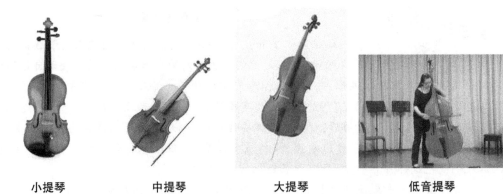

| 小提琴 | 中提琴 | 大提琴 | 低音提琴 |

木管组包括短笛、长笛、双簧管、单簧管、英国管、大管等；

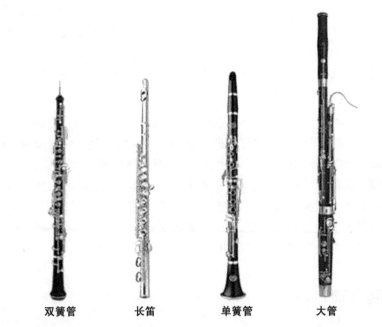

| 双簧管 | 长笛 | 单簧管 | 大管 |

铜管组包括小号、长号、圆号、大号等。

| 小号 | 长号 |

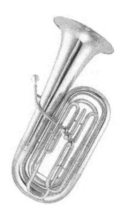

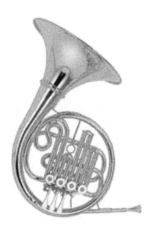

圆号　　　　　　　　　大号

打击乐组有定音鼓、小军鼓、大鼓、三角铁、钹、锣、排钟等。

定音鼓　　　　　　　　大鼓

此外管弦乐队中还有一些色彩性乐器，如钢琴、竖琴。

竖琴　　　　　　　　钢琴

除了在交响曲领域有重大成就以外,海顿也确立了弦乐四重奏这种室内乐体裁模式,海顿还由此被称为"弦乐四重奏之父"。弦乐四重奏也拥有四个乐章,速度和风格基本上与交响曲一样。弦乐四重奏使用四件乐器:两把小提琴、一把中提琴和一把大提琴。第一小提琴担任主旋律,另外三件处于陪衬地位。各个声部以平等地位相互对话,使音乐具有了内在的张力和丰富的音响变化。

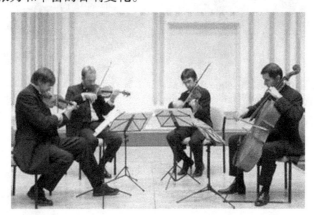

在喧嚣的社会中,天赋很容易被骄傲吞噬,本色很容易被时间抹灭,机会很容易被浮躁掩盖。但海顿却是将天赋、机会、本色统一起来的不平凡的人。海顿这个农民家庭的孩子,因为一副好嗓子跨入了音乐之门,在教堂打下了良好的音乐基础。被迫离开教堂后,前后十年之久过着贫困且不稳定的生活,他先后参加过街头吉卜赛流浪艺人的团体,去教堂或是乐队当过演奏员。在作曲家手下当助手后,还要忍受挨训和打杂。但是他始终没有放弃对音乐的挚爱,四处寻找学习的机会,终于他的才华被人所识。难能可贵的是,虽然海顿在贵族的宫廷里任职,但是却将农民的质朴、乐观和幽默天性保持终生。正如他所说:"在这个世界上,快乐而满足的人真是寥寥无几,人们到处被痛苦和忧虑所逼迫,也许你的作品有时可能成为一股清泉,而使那些满怀忧虑和百事劳心的人能够从中得到一时的安宁和憩息。"

三、音乐神童——莫扎特

古往今来,被誉为"音乐神童"的有很多。但只有莫扎特被毫无疑义地公认为稀世之才。在他短暂的35年生涯中,为人类留下了极其宝贵而丰富的音乐遗产。

沃尔夫冈·阿玛多伊斯·莫扎特(1756—1791)是欧洲古典主义时期最伟大的作曲家之一,出生在奥地利。

莫扎特的短暂一生写出了大量的音乐作品,体裁形式涉及各个领域,留下了许多不朽的杰作。如果把他短暂一生中所有作品重新抄写一遍,也要耗费难以想象的时间。其中包括20余部歌剧、41部交响曲、50余部协奏曲、17部钢琴奏鸣曲、6部小提琴协奏曲、35部钢琴小提琴奏鸣曲、23首弦乐四重奏,以及小夜曲、舞曲及宗教乐曲数首。

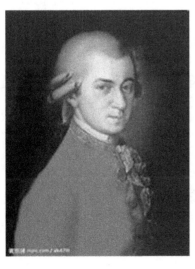

莫扎特的音乐实现了技巧性与艺术性的完美统一。作品中用自然流畅的旋律、真挚的感情、精美的技巧和形式刻画出个性化的音乐形象。

莫扎特童年就显示出不同寻常的音乐天赋，在父亲细心、严格的启蒙教育下，莫扎特自幼就打下演奏与创作的坚实基础。父亲在莫扎特6岁那年，就带他和姐姐一起去各国宫廷献演。此后的十年间，是小莫扎特大出风头、大开眼界的时候，维也纳、巴黎、伦敦、罗马等欧洲当时的重要都城宫廷，都对这个小天才感到惊讶。莫扎特借助自己超常的记忆力和聪颖的领悟力，大量并迅速地吸收一切美好的音响与技巧。

音乐神童

莫扎特3岁就能在键盘上弹奏和弦，并能熟记听过的乐段。4岁能弹奏钢琴小品并创作音乐。8岁时完成第一部交响曲和奏鸣曲，11岁时创作歌剧……

莫扎特5岁时，有一天父亲带几位从事音乐演奏的朋友来家准备进行演奏练习。小莫扎特拿着他的小提琴也要加入。父亲训斥道："学都没学过，怎么来胡闹。"朋友们过意不去，替小莫扎特求情，并让他在自己的身旁演奏，"好在他的音响不大，听不见的。"父亲说："要是听见你的琴声，就得赶出去。"演奏开始，渐渐地，大人们都停止了演奏并瞪大了眼睛。因为5岁的莫扎特竟然把6首极难演奏的乐曲从头到尾完整演奏了。

也许你认为是上苍赋予了莫扎特音乐天赋，但是莫扎特是这样评价自己的："人们认为，我的艺术成就是轻而易举得来的，这是错误的。没有人像我那样在作曲上花费如此大量的时间和心血。没有一位著名大师的作品我没有再三地研究过。"

莫扎特风光的前半生与他生命的后期形成了戏剧性的对比。这个曾被很多贵族吹捧喜爱的神童在他成年之后变得贫困潦倒，甚至无法给家庭正常的收入来源。在他生命中的最后几天，有一个神秘人物的出现加速了他的死亡。莫扎特葬礼那天风雨交加，送葬的人们把他的棺木抬到一半的路程就都返回，只有一个老伯伯把他的棺木送到目的地。而当他的妻子再去的时候，已经找不到他的墓的具体位置了。一代神童就这样结束了他辉煌而短暂的一生。

人生境遇的强烈对比，任何一个人都可以认为世道不公，但是在莫扎特的音乐中，我们听到的始终是明朗、乐观、积极和明快。

聆听与欣赏

土耳其进行曲

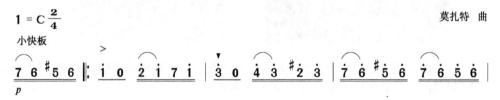

[乐谱略]

欣赏提示： 这首乐曲出自莫扎特创作的《A大调钢琴奏鸣曲》的第三乐章。旋律流畅，节奏活泼，音乐明朗、雄壮。

 进行曲是军队中用来统一行进步伐的，以偶数拍作周期性反复，常用2/4、4/4的拍子而创作的音乐体裁。它起源于16世纪西方的战乐，从17世纪起，由通常伴随队伍行进或用于世俗性的礼仪活动，逐渐进入音乐会演奏以及歌剧、舞剧音乐中，最终成为一种特定的音乐体裁。雄劲刚健的旋律和坚定有力的节奏是进行曲的基本特点。

 拓展活动

请拿出你的右手，跟着《土耳其进行曲》的速度模仿弹奏，如果你的右手可以跟上，换左手同样跟上音乐的速度。认真演奏后，体会快速流动的音符中莫扎特的内心世界。

聆听与欣赏

第四十交响曲　第一乐章

$1 = {}^\flat B \ \dfrac{4}{4}$

莫扎特　曲

[乐谱略]

欣赏提示： 乐曲在中提琴颤音的背景下，小提琴奏出这个主题。节奏短小起伏，旋律在急迫的反复中时而猛烈，时而温和，表现出激动和不安。

　　教学时,每当欣赏西方古典音乐单元的时候,很多学生开始的态度都是不屑一顾。这种不屑的态度有的源于他们认为古典音乐太难,是听不懂的谬论;有的源于他们认为古典音乐无用。但是当学生聆听了些许西方古典音乐后,他们惊讶了……

　　莫扎特第四十交响曲的主题旋律是否和SHE的《我不想长大》的旋律相似?贝多芬的《致爱丽丝》是不是你的经典手机铃声?《婚礼进行曲》的旋律是不是已经很熟悉?

　　现在,你终于可以说,原来古典音乐离我们并不是这么遥远,同学们,请分清楚:你是听了而不懂,还是压根就没有想去听!

第二节　浪漫主义时期的音乐家

一、乐圣——贝多芬

　　路德维希·冯·贝多芬(1770—1827),德国音乐家,他一手接下古典主义音乐的接力棒,一手开启了浪漫主义音乐的大门。他创作的作品对音乐发展有着深远的影响,由此被尊称为乐圣。

　　贝多芬一共创作了9首编号交响曲、35首钢琴奏鸣曲、10部小提琴奏鸣曲、16首弦乐四重奏、1部歌剧、2部弥撒、1部清唱剧与3部康塔塔,另外还有大量室内乐、艺术歌曲、舞曲,以及钢琴奏鸣曲《悲怆》《月光》《暴风雨》《热情》,弦乐四重奏《大赋格》等。

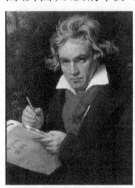

　　贝多芬的音乐风格鲜明、独特,不含一丝庸俗、油滑、沮丧、颓废。由于身处资产阶级革命风起云涌之际,因此在他的作品中反对封建专制,崇尚自由、平等、博爱的民主精神体现得淋漓尽致。

　　我们先来认识一下这位无与伦比的音乐大师,看看他那在后人心中引起无数奇妙联想的面容与风采。贝多芬生前,不少画家为他画过肖像。这些画像,据行家们说,都还不足以准确地刻画出贝多芬的神采。倒不是因为画家们个个手笔低劣,更重要的原因是贝多芬自己天性躁动不安,他很难长时间地静坐不动,让画家们从容地观摩、描写。

　　贝多芬于1770年出生于德国波恩。贝多芬的父亲立志要把贝多芬培养成一个音乐家,4岁时就让他学习钢琴。从此小贝多芬就无休止地练琴,失去了许多童年的欢乐,不能跟邻居的孩子们一块嬉戏。然而父亲没有因为这些就动摇了信念,一不如意,便拳脚相加。终于有一天,小贝多芬"我再不愿弹钢琴了,我将来只愿当一个面包师"这句话刺

激了他的父亲,他开始考虑是否是自己的行为不对。于是他决定再帮贝多芬找老师。可以说,贝多芬的老师都是十分出众的,所以能使这个不愿意再学习音乐的孩子成为今天世界各国的人们都崇拜的乐圣。贝多芬所有的老师中都无一例外地说他是一个天才,是以后将引起世界注目的天才,这里也包括海顿和莫扎特。

未来的音乐家

1787年,年轻的贝多芬与莫扎特在维也纳相遇。一开始,贝多芬为莫扎特弹奏一首乐曲。由于第一次见到大师级的音乐家,贝多芬很是紧张,所以弹得不够好,莫扎特听完也只是象征性地表扬了几句。但贝多芬不甘心留给大师这样的印象,于是他要求为大师即兴演奏。莫扎特随意指定一首音乐作品的主题让他即兴演奏。这一次贝多芬展示了他非凡的音乐能力。莫扎特渐渐听得入迷,他完全被乐曲所打动。演奏完后,莫扎特半晌没有说话,他清晰地预感到,眼前的这个孩子,是未来乐坛的一代天骄。随后,他对旁边的朋友们说:"看护好这个孩子,他将震动世界。"

随着年龄的增长,贝多芬的音乐事业一帆风顺。然而,就在这时,命运向他提出了严重的挑战。大约从1796年开始,他的耳朵开始失聪,直到什么也听不见。如此命运,对任何人都会是不小的打击,对一个音乐家来说,则更是致命一击。但贝多芬以其惊人的毅力和作为一位音乐家未竟的艺术使命,坚强地活下来了,以自己的痛苦为代价去谱写艺术和生命的乐章。他要扼住生命的咽喉。经过一场与命运的顽强搏斗,由失聪带来的种种不利影响,对贝多芬的生命意志和创作热情已经不能构成威胁了。他把全部的注意力都倾注于内心不断泛出的乐思以及由此引出的宏大构想,从而在他后半生那艰难的岁月里,以惊人的毅力把他自己,也是全人类的音乐事业推向顶峰。

命运给贝多芬以巨大的痛苦,但这痛苦也未尝不可以看作是一笔财富。它使贝多芬的人格在苦难中磨炼得更加强大,灵魂得到进一步升华,这正是一个音乐家应有的超越。

聆听与欣赏

第五交响曲(《命运》) 第一乐章

主部主题

$1 = E \frac{2}{4}$

| 0 3 3 3 | 1 - | 0 2 2 2 | 7 - | 7 - | 0 0 | 0 0 | 0 1 1 1 | 6 - | 6 0 |

连接部主题

1 = E 2/4

0 5 5 5 | 1 - | 2 - | 5 - |

副部主题

1 = E 2/4

5 1 | 7 1 | 2 6 | 6 5 |

欣赏提示:《第五交响曲》体现了贝多芬一生与命运搏斗的精神。它是一首歌颂英雄意志的壮丽凯歌,也是一部颂扬光明、战胜黑暗,通过斗争夺取胜利的交响曲。 0 3 3 3 | 1 - | 是主导动机。贝多芬在解释《第五交响曲》的主导动机时说:"那是命运的敲门声。"关于命运的问题,他又说:"我要扼住命运的咽喉……"

贝多芬的九部交响曲是全世界交响作品的顶峰,在很长时间里一直是交响作品创作者膜拜的对象。这九部交响曲是 C 大调第一交响曲、D 大调第二交响曲、降 E 大调第三(《英雄》)交响曲、降 B 大调第四交响曲、C 小调第五(《命运》)交响曲、F 大调第六(《田园》)交响曲、A 大调第七交响曲、F 大调第八交响曲和 d 小调第九(《合唱》)交响曲。

在众多西方音乐家中,学生中知道贝多芬的还是颇多的,有的是从音乐书中那张始终精神矍铄的画像开始的,有的是从歌曲《欢乐颂》开始的,有的是从手机的铃声《致爱丽丝》开始的……虽然了解的途径不同,但都被他惊人的毅力所折服。贝多芬一生坎坷,他以音乐为毕生的最高使命,却偏偏失去对音乐家来说最重要的听觉;他追求社会的公正、平等和自由,而现实却偏偏使他的理想破灭……他注定是一个把痛苦留给自己,把欢乐奉献给别人的音乐使者。

《月光奏鸣曲》曲名的由来

有这样一个故事在世间流传:贝多芬有一天在晚上散步时,走到一所低矮破旧的屋子前,听到了屋中兄妹的对话。女孩是一个盲人,她想去聆听贝多芬的音乐会,但票很贵,哥哥买不起。但哥哥说一定多多赚钱让妹妹去音乐会现场。贝多芬听到兄妹的对话,深受感动,走进屋内,在钢琴前为他们演奏。这时一阵风吹灭了桌子上的蜡烛,在透过窗户洒进来的清澈如水的月光中,音乐从贝多芬的双手中即兴流动着……贝多芬把此乐

曲定名为《月光奏鸣曲》。

这样优美感人的故事与这样浪漫美好的曲名很是和谐，但事实上，贝多芬从未有此经历。这首乐曲的名字是《c 小调第十四钢琴奏鸣曲》。之所以被冠以"月光"的标题，是因为音乐评论家莱尔施塔伯认为，乐曲的开头能够使人联想起琉森湖面上的月光。

拓展活动

中国有一位音乐家与贝多芬有着相似的经历——阿炳。《命运交响曲》与《二泉映月》形成有趣的比较。请对比聆听后，感受两位大师在音乐表现上有什么不同。

二、钢琴诗人——肖邦

弗里德里克·弗朗索瓦·肖邦（1810—1849），波兰作曲家、钢琴家，19 世纪欧洲浪漫主义音乐的代表人物。肖邦一生的创作大多是钢琴曲，被誉为"浪漫主义的钢琴诗人"。

肖邦一生创作了 200 多部作品。其中大部分是钢琴曲，著名的有：2 部钢琴协奏曲、3 部钢琴奏鸣曲、4 部叙事曲、4 部谐谑曲、24 首前奏曲、20 首练习曲、18 首波兰舞曲和 4 首即兴曲等。作为著名的波兰作曲家，肖邦为故乡的波兰舞曲和玛祖卡做出了里程碑式的贡献：16 首波洛奈兹舞曲和 58 首玛祖卡舞曲。

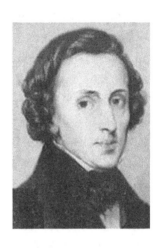

肖邦的音乐在其早期的作品中就已表现出超然的个性和独创风格。他的大多数作品都是精致的小品。这些作品能激起无穷的情感体验，大多优美、文雅，富有歌唱性。

浪漫主义音乐

浪漫主义音乐以它特有的强烈、自由、奔放的风格与古典主义音乐的严谨、典雅、端庄的风格形成了强烈的对比。如果把古典主义音乐比喻为黑白电影或版画的话，那么浪漫主义音乐派作品则像水彩画和五颜六色的油画。

浪漫主义音乐强调音乐要与诗歌、戏剧、绘画等音乐以外的其他艺术相结合，提倡一种综合艺术，提倡标题音乐，强调个人主观感觉的表现。作品常常带有自传的色彩，富于幻想性，多描写大自然，具有民族特色。

肖邦从小就显示出特殊的音乐才能，不仅能弹钢琴，并能作曲。肖邦在少年时代，还接触到波兰城乡的民间音乐以及不少波兰爱国人士的进步思想。祖国的文化、民族民间

的音乐,就像种子一样,播种在肖邦的心田里。

1830年,20岁的肖邦怀着满腔的乡愁和对侵略者的仇恨,离开了波兰,前往巴黎发展。在肖邦的努力下,人们在他那俏皮轻盈的玛祖卡舞曲中认识了波兰的美丽,在铿锵果敢的波洛奈兹舞曲中听到了波兰民族的豪情和沉重的历史。作曲家舒曼曾这样评价肖邦的音乐——"隐藏在花丛中的大炮"。

肖邦的爱国情怀

18世纪末至19世纪中的波兰,是一个多灾多难的国家,但也是一个可歌可泣的民族。在动荡不安的形势下,肖邦的亲人、老师和朋友们敦促着肖邦出国去深造,并通过他的音乐创作和演奏去为祖国获取荣誉。为此,肖邦处于激烈的思想斗争之中,爱国心使他想留下;事业心又使他想离去。离别的痛苦、永别的预感折磨着他,但是,亲友们的勉励、嘱咐和期望又鼓舞着他,使他意识到自己有责任去国外用艺术来歌颂祖国和自己的民族,为此他又感到激动。1830年11月2日,萧瑟的寒风增添了华沙的秋意,更增添了离别时的痛苦。送别的友人以这样的话语叮咛即将离去的肖邦:"不论你在哪里逗留、流浪,愿你永不将祖国遗忘,绝不停止对祖国的热爱,有一颗温暖、忠诚的心脏。"肖邦接受了友人们赠送的一只满盛祖国泥土的银杯,它象征着祖国将永远在异邦伴随着他。

尽管肖邦的父亲一再劝告他不要抛弃俄国"国籍"(当时俄国统治下的波兰居民均属"俄国籍"),可是肖邦在维也纳始终不去把他的俄国护照延期,而甘愿放弃"俄国籍",当一名"无国籍"的波兰流亡者。1836年,被称为"波兰的帕格尼尼"(帕格尼尼是当时意大利最杰出的小提琴家,名扬全欧)的小提琴家里平斯基要来巴黎演出时,肖邦积极地为他进行筹备,唯一的要求是要他为波兰侨民开一场音乐会。最初里平斯基表示同意,后来却又拒绝了,因为他不久要去俄国演出,如果他在巴黎为波兰侨民演奏,会引起俄国人的反感。这样的"理由"激怒了肖邦,他愤然断绝了与里平斯基的友谊。

正是这热爱使肖邦说出了他的遗愿:"我知道,帕斯凯维奇决不允许把我的遗体运回华沙,那么,至少把我的心脏运回去吧。"1849年,肖邦逝世后,他的遗体按他的嘱咐埋在巴黎的彼尔·拉什兹墓地,紧靠着他最敬爱的作曲家贝利尼的墓旁。那只从华沙带来的银杯中的祖国泥土,被撒在他的墓地上。肖邦的心脏则运回到了他一心向往的祖国,埋葬在哺

育他成长的祖国土地上。

 聆听与欣赏

c小调(革命)练习曲

肖邦 曲

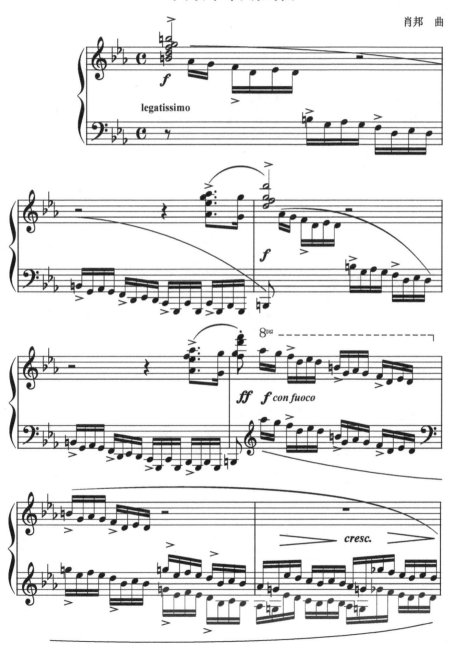

欣赏提示： 这首练习曲，表现了肖邦在华沙革命失败后的内心感受。乐曲悲愤、激昂，曲调忽而上升，忽而急剧地下降，发出猛烈的咆哮，像一匹烈马在感情的波涛里搏斗、奔腾。乐曲前半部分仿佛倾诉着内心的苦痛。乐曲中段，带有附点节奏的呐喊式音调级进上行，在急骤起伏的伴奏声中一再重现，使乐曲情绪越来越激昂。尾声出现了蕴含悲痛的曲调，寄托了深沉的忧郁和哀思。

拓展活动

聆听这首《c小调（革命）练习曲》后，对比左右手的旋律，有什么特点？你听到的钢琴诗人肖邦所表达的是怎样的音乐情绪？说出自己的感受。

小时候，经常在作文中列举一位爱国艺术家的例子，描述这位艺术家时永远是这样的语句："他的心永远和祖国连在一起……"这位艺术家便是肖邦。与其他音乐家不同，认识肖邦是从他的爱国行为开始，然后欣赏他的音乐。在他的音乐世界中，柔美与壮美并存，华丽与简单并存。因为他的音乐，我认识了波兰，因为他的音乐，我明白了艺术的民族性。欣赏音乐的方法有很多，这也许是一种不错的法子。

Part 4　综合篇

第七单元　演绎音乐中的意境
——音乐与戏剧

艺术之间是相互联系着的。这种联系势必会产生出新的艺术形式。当听觉与视觉完美结合后，会把音乐中表现的意境演绎得更加强化和突出。让我们用耳朵与眼睛一起去感受这种魅力吧！

第一节　戏曲音乐

戏曲在中国人的生活中究竟是怎样的地位呢？下面的两句话可以解开答案。"愿天下人终成眷属"和"比窦娥还冤"相信在你的生活中经常听到吧，它们分别出自元曲王实甫的《西厢记》和关汉卿的《窦娥冤》。可见，戏曲在中国人的生活中的影响是巨大的。

戏曲是中国特有的一种综合性舞台艺术形式，它与古希腊的悲喜剧、印度的梵剧并称为世界三大古老的戏剧文化。它集音乐、舞蹈、文学、诗歌、武术、杂技和舞美等中国民间传统艺术形式于一身。这些艺术手段都是为了共同表现戏剧的主题思想和矛盾冲突，塑造人物形象，共同遵守一个"美"的原则。

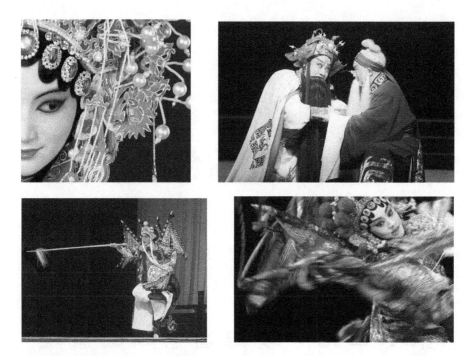

戏曲音乐由器乐、唱腔两部分组成。

唱腔即戏曲中演唱的曲调,分为板腔体和曲牌体。板腔体是以一个曲调为基础,通过拍子、节奏、速度和曲调的扩展、紧缩、模仿等变化发展,而演化成一系列的板式,并通过各种不同板式的转换构成一场戏或整出戏的音乐。曲牌体是由数个曲子或若干套曲牌组合而成的。

器乐是戏曲音乐中为唱腔伴奏,或由乐器单独演奏的场景音乐,以及为配合表演的身段动作或念白的配乐等。器乐演奏对于调节和控制全剧的节奏起着重要的作用。戏曲器乐一般分为文场和武场两类。文场:除为唱腔伴奏外,并演奏器乐曲牌、过门等过场音乐。主要乐器:京胡、京二胡、月琴、弦子(小三弦)、笛、笙、唢呐、海笛子、云锣及后来加进来的中阮、大阮等。武场:除配合身段表演外,还具有表现人物的思想情绪、烘托舞台气氛,有机地协调统一"唱念做打"等表演手段的作用。基本乐器:鼓板、大锣、铙钹和小锣四件乐器(鼓板在京剧乐队中是起指挥作用的乐器)。

中国传统戏曲有 360 多个剧种。

 拓展活动

请你尝试说出几种中国传统戏曲的剧种。你自己家乡有什么剧种?尝试谈谈并与同学们分享。

聆听与欣赏

谁料皇榜中状元
选自黄梅戏《女驸马》选段

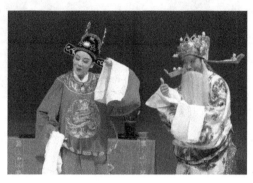

1 = B 2/4
稍慢　　　　　　　　　　　　　　　中速

(i̇ 6·56 | i̇·2̇ 6 i̇ | 2̇·5 3̇ 5̇ 2̇ ‖ i̇·2̇ i̇ 2̇ 5 | 6 6 i̇ 5 |

3·2 3 2 5 | 6·5 6 | i̇·2̇ i̇ 6 | 5 6 2̇ 7 | 6 5 6 i̇ 3 5 |

6·5 6 5 6) | 6 5 6 | i̇ i̇ 6 5 | 3·i̇ 6 5 | 6·i̇ 6 5 | 3 2 3 5 |

（冯素珍唱）1. 为　救李郎　离　家园，　谁　料
　　　　　2. 我也曾赴过　琼　林宴，我也曾

i̇·2̇ i̇ 6 5 | 1·2 5 3 | 2 (2 1 2 3 | 5·6 5 3 | 5·6 5 3 2 |

皇　榜　中　状　元。
打　马　御　街　前。

1·2 5 3 | 2·1 2 1 2) | 6 5 6 i̇ | i̇ 6 5 | 3·5 6 5

　　　　　　　　　　中　状元，　着　红　袍，帽　插宫花
　　　　　　　　　　人人夸我　潘　安　貌，原　来纱帽

5 6 5 3 | 2 1 2 | 0 3 5 2 | 5·6 | 3̇·2 | 1 — ‖

好　　（哇）　　好　新　鲜　　哪。
罩　　（哇）　　罩　婵　娟　　哪。

欣赏提示： 黄梅戏代表作《女驸马》是一部极富传奇色彩的古装戏，说的是湖北襄阳道台之女冯素珍冒死救夫，经历了种种曲折，终于如愿以偿，成就了美满姻缘的故事。

黄梅戏原称黄梅调，发源于湖北省黄梅县，流行于安徽一代。

黄梅戏以抒情见长，韵味丰厚，唱腔纯朴清新，细腻动人，以明快抒情见长，具有丰富的表现力，且通俗易懂，易于普及，深受各地群众的喜爱，是国家级非物质文化遗产。黄梅戏以高胡为主要伴奏乐器，加以其他民族乐器和锣鼓配合，适合于表现多种题材的剧目。

黄梅戏的优秀剧目有《天仙配》《女驸马》《打猪草》等。黄梅戏表演代表人物有严凤英、王少舫、吴琼、马兰和韩再芬等。

 聆听与欣赏

天上掉下个林妹妹
选自越剧《红楼梦》选段

欣赏提示：《天上掉下个林妹妹》是林黛玉刚来到贾府，看到还愿归来的贾宝玉，在相互见礼中，对各自印象的精彩唱段。

越 剧

越剧发源于浙江嵊州,繁荣于全国,在发展中汲取了昆曲、绍剧等剧种之特色,经历了由男子越剧为主到女子越剧为主的历史性演变,列首批国家级非物质文化遗产名录。越剧唱腔是板腔体,其艺术特点是长于抒情,以唱为主,曲调清秀婉转,声音优美动听,表演真切动人,唯美典雅,极具江南灵秀之气。

越剧著名的剧目有《梁山伯与祝英台》《红楼梦》《西厢记》等。越剧表演代表人物有袁雪芬、尹桂芳等。

趣味小链接

人们耳熟能详的小提琴协奏曲《梁祝》的音乐就是在越剧《梁山伯与祝英台》的曲调的基础上加工创作的。

 聆听与欣赏

谁说女子不如男

选自豫剧《花木兰》选段

1=♭E 2/4

中速

(大 大 | 大大 仓 | 来来 衣来 | 仓大 不 | 台仓 | 大 65 | 563 | 2̇2̇ 73 |

【二八板】

1̇1̇1̇2̇ | 2̇1̇2̇2̇ | 1̇.2̇75 | 453 | 2) 2 | 5.2̇ | 6̇5̇3 | (6765 |
　　　　　　　　　　　　　　　　　　　　　刘 大 哥 讲（啊 话

763) | 0 2̇ | 2̇756 | 7.0 | 2̇ 55 | 2̇ 25 | (6765 | 755) |
理 　太 　偏， 谁说 女子

0 2̇ | 5̇2̇76 | 5.(676) | 5.5 5 | 2 0 | 5356 | 757 |
享 　清 　闲。 男子 打仗 到 边 关。

2̇.5 | 656 | (2̇275 | 2̇45) | 0 2̇ | 6 2̇76 | 5.(673) |
女子 纺织 　　　　　　　 　在 　家 园。

【二八主板】

1̇ 677 | 7.0 | 2̇.5 56 | 5.0 | 5̇ 56 | 67 5 | 5 6 6 2̇ |
白天去 种 地， 夜晚来 纺棉， 不分 昼 夜 辛勤把活

5 0 | 5.2̇ 5 | 5765 | 2̇.#4 | 5 0 | 6 6 | 6 2̇ | 1̇.
干， 将士们 才能有 这 吃 和 穿。 你要不相信哪

6765 | 376 | 5 0 | 776 5 | 7 0 | 665 | #4 5 0 | 66 |
请 往这身上 看， 咱们的 鞋和 袜， 还有衣和 衫， 千针

(谱例)

| 3 5 5.7 | i.5 6 6 | 6 5 ♯4 5 | 5 - | (5 5 5 | 5 7 5 5 |
万　　线　可都是　她们　连呐！

| 2 4 7 5 | 6 5. | 0 7 5 | 5 5 3 |

欣赏提示： 这是豫剧《花木兰》的经典段落。极富力度的节奏，明快质朴的旋律，气势激昂地把花木兰的豪爽气概表现得淋漓尽致。

豫剧是发源于河南省的戏曲剧种。豫剧以唱腔铿锵大气、抑扬有度、行腔酣畅、吐字清晰、韵味醇美、生动活泼、有血有肉以及善于表达人物内心情感著称，凭借其高度的艺术性而广受各界人士欢迎。豫剧的唱腔音乐结构属板式变化体。

豫剧的经典剧目有《朝阳沟》《小二黑结婚》《花木兰》等。豫剧表演代表人物有常香玉、马金凤等。

聆听与欣赏

游　园
选自昆曲《牡丹亭》选段

1 = D 4/4

【皂罗袍】（同唱）
原来姹紫嫣红开遍，似这般都付与断井颓垣。良辰美景

[乐谱：奈何天，便赏心乐事谁家院？朝飞暮卷，云霞翠轩，雨丝风片，烟波画船。锦屏人忒看的这韶光贱！]

欣赏提示： 这个段落是主人公杜丽娘游园之后的感叹。杜丽娘在婢女春香的怂恿下，背父游园，才第一次看到大自然这美不胜收的春天。看到如此美景，杜丽娘不由得联想到了自己青春正在悄然逝去，自然的天性受到禁锢，而此时的大好春色将她内心深藏的活力唤醒，自己身心的美和大自然的美产生了强烈的共鸣，不由生出惜春的感叹。

 昆曲,是中国最古老的剧种之一,被誉为"百戏之祖"。昆曲发源于江苏昆山,自明代中叶独领中国剧坛近三百年,清中叶后衰落。昆曲以曲词典雅、行腔婉转、表演细腻著称。昆曲属于曲牌体,昆曲的伴奏乐器以曲笛为主,辅以笙、箫、唢呐、三弦和琵琶等。昆曲在2001年被联合国教科文组织列为"人类口述和非物质遗产代表作"。

聆听与欣赏

海岛冰轮初转腾
选自京剧《贵妃醉酒》

海岛冰轮初转腾,见玉兔,玉兔又早东升。
那冰轮离海岛,乾坤分外明,
皓月当空,恰便似嫦娥离月宫。
奴似嫦娥离月宫。

欣赏提示: 这个唱段是唐玄宗与杨玉环相约在百花亭饮宴赏花的场景。杨玉环在亭中久候,而唐玄宗迟迟不来。杨玉环哀怨自伤,在亭中独酌,最后沉醉而归。

京剧的诞生时间,可上溯到清朝乾隆皇帝八十大寿那年,即公元1790年的"四大徽班进京"。京剧的形成主要是以徽戏与汉戏为基础,又广泛吸收了当时已存在的一些戏曲曲种(昆曲、秦腔等)之优长,最终在老北京文化的大背景下自成体系。

京剧音乐:京剧唱腔属板腔体,以二黄和西皮为主要声腔。二黄的旋律平稳,节奏舒缓,唱腔较为凝重、浑厚、稳健,适合于表现沉郁、肃穆、悲愤、激昂的情绪。西皮的旋律起伏变化较大,节奏紧凑,唱腔较为流畅、轻快、明朗、活泼,适合于表现欢快、坚毅、愤懑的

情绪。

京剧的行当：京剧可分为生、旦、净、丑四个行当。生行当为男性人物，其中又可细分为老生、小生、娃娃生、武生等。旦行当为女性人物，其中又可细分为青衣、正旦、花旦、刀马旦、老旦等。净行当为威重、粗犷、豪爽等特殊性格的男性人物，其中又可细分为花脸（铜锤、黑头）、架子花脸、武花脸等。丑行当为反派人物或诙谐、滑稽的人物，其中也可细分为文丑、武丑等。

 拓展活动

1. 查找资料后分享下面问题的答案。
 四大徽班是指_____、_____、_____和_____。
 四大名旦是指_____、_____、_____和_____。
2. 下面的角色分别是京剧的哪个行当？

3. 分享一首融入戏曲元素的流行歌曲，对比歌曲中的流行唱腔和戏曲唱腔，感受其不同，并体会现代美和古典美的区别。

这是一幅名噪一时的工笔重彩肖像，史称《同光十三绝》。画中所绘十三位人物皆为同治至光绪年间，驰名京师的京剧名角儿，也是后世公认的中国京剧奠基人。古老的画卷中呈现的是一段群英荟萃的历史，是一个定格血脉精魂、不可复制的瞬间。

我与年轻的同学们一样，在快速生活的节奏中，在审美上偏向于流行音乐，这是无可厚非的。然而戏曲需要我们关注、弘扬、继承的原因是，在八百多年中，戏曲艺术真实而生动地反映了各个时期的历史，写照了生活的各个侧面，特别是表达了劳动人民为争取自由幸福而斗争的可歌可泣的事迹，反映了人民为促进社会进步的不屈不挠的坚强斗志。所以，在戏曲中我们看到了生动、鲜活的中国。

第二节　歌剧音乐

集会、探讨……我想这是年轻人经常在生活中做的事情。但在16世纪末的意大利的佛罗伦萨，一群人士的集会及探讨却促成了新的音乐戏剧形式的诞生，直至今日，这种艺术不断革新、不断成长，依旧散发着巨大的魅力。它就是歌剧——一种由歌唱主导的讲故事的艺术。1600年，由佩里和卡契尼作曲、利努契尼作脚本的《尤丽迪茜》是世界上第一部音乐完整保留下来的歌剧。

歌剧是将音乐、戏剧、文学、舞蹈和舞台美术等融为一体的综合性表演艺术。音乐是歌剧的重要组成部分，分为声乐部分和器乐部分。

歌剧中的声乐部分几乎集中了所有的演唱形式,如宣叙调、咏叹调、重唱、合唱等。

器乐除为歌唱伴奏外,通常还演奏序曲和间奏曲。歌剧音乐不仅有力地推动着戏剧情节的发展,而且是刻画人物性格、塑造角色形象必不可少的重要手段。因此,歌剧音乐具有个性化和角色化的特点。

宣叙调　咏叹调

宣叙调,通常用于咏叹调之前,是介于朗诵和歌唱之间的一种不独立的、引子式的曲调。宣叙调的特点是节奏自由、结构松散、伴奏简单、词曲结合紧密,用以代替对白或是强调气氛、刻画环境等。

咏叹调,其结构完整,篇幅不大,有较强的旋律性,能够抒发人物内心思想感情。

聆听与欣赏

今夜无人入睡
——卡拉夫王子的咏叹调
歌剧《图兰朵》选曲

裘塞佩·阿达米 词
普契尼 曲

[乐谱]

音乐赏析

> 无人入睡！无人入睡！
> 公主你也是一样，
> 要在冰冷的闺房，
> 焦急地观望
> 那因爱情和希望而闪烁的星光！
> 但秘密藏在我心里，
> 没有人知道我姓名！
> ……
> 消失吧，黑夜！星星沉落下去，
> 星星沉落下去！黎明时我将获胜！
> 我将获胜！我将获胜！

欣赏提示： 歌剧《图兰朵》是意大利著名作曲家普契尼改编的歌剧，是普契尼最伟大的作品之一，也是他一生中最后一部作品。《图兰朵》为人们讲述了一个西方人想象中的中国传奇故事。这段咏叹调是歌剧《图兰朵》的选段，是剧中最著名的唱段。此段表现了主人公卡拉夫王子在要求图兰朵猜其身份的那一夜所唱。这段男高音咏叹调时而低沉，时而高亢，饱含深情。尤其是歌曲的最后段落，音乐大气、辉煌、极具魅力，富有欣赏价值。

《图兰朵》剧情介绍

元朝时，公主图兰朵为了报祖先被暗夜掳走之仇，下令如果有个男人可以猜出她的三个谜语，她会嫁给他；如猜错，便处死。三年下来，已经有多个没运气的人丧生。流亡元朝的鞑靼王子卡拉夫与父亲帖木儿和侍女柳儿在北京城重逢后，看到猜谜失败遭处决的波斯王子和亲自监斩的图兰朵。卡拉夫王子被图兰朵公主的美貌吸引，不顾父亲、柳儿和三位大臣的反对来应婚，答对了所有问题，原来这三道谜题的答案分别是"希望"、"鲜血"和"图兰朵"。但图兰朵拒绝认输，向父皇耍赖，不愿嫁给卡拉夫王子，于是王子自己出了一道谜题，公主若在天亮前得知他的名字，卡拉夫不但不娶公主，还愿意被处死。公主捉到了王子的父亲帖木儿和丫鬟柳儿，并且严刑逼供。柳儿自尽以示保守秘密。卡拉夫借此指责图兰朵十分无情。天亮时，公主尚未知道王子之名，但王子的爱融化了她冰一般冷漠的心。

searching

普契尼(1858—1924)。意大利浪漫乐派歌剧作曲家。代表作有《蝴蝶夫人》《托斯卡》《图兰朵》等。他的歌剧旋律流畅而亲切,以独特的抒情手法,细腻地描绘人间生活的喜怒哀乐,富有感人的戏剧效果,引人共鸣。他的歌剧创作题材和内容,主要是致力于表达普通人的感情和命运,揭露社会的不公平,同情那些心灵善良而遭遇悲惨的小人物。

searching

普契尼的东方情结

普契尼的两部歌剧《图兰朵》和《蝴蝶夫人》分别是以中国的传说为题材的歌剧和以发生在日本的故事为题材的歌剧。这两部歌剧分别采用了部分中国和日本的音乐素材。值得一提的是,中国江苏民歌《茉莉花》就是被普契尼通过歌剧《图兰朵》带入欧洲,并走进世界的。但曲作者普契尼确实没有来

到过中国,也没有去过日本。

拓展活动

请你对比聆听歌剧《图兰朵》中《茉莉花》的旋律与中国民歌《茉莉花》旋律的不同。

聆听与欣赏

饮 酒 歌
歌剧《茶花女》选曲

皮阿维 词
威尔第 曲

让我们高举起欢乐的酒杯,杯中的美
在他们歌声里充满了真情,它使我

酒使人心醉。这样欢乐的时刻虽然美
深深地感动。在这世界上最重要的是快

好,真实的爱情更宝贵。当前的
乐,我为快乐生活。好花若

幸福莫错过,大家为爱情干杯。青
凋谢不再开,青春逝去不再来。人

欣赏提示： 这首歌曲采用三拍子的舞曲节奏，贯穿全曲。轻快的速度、跳跃的旋律，使整段音乐充满了青春的活力与激情，表现出男女主人公阿尔弗莱德和维奥莱塔借酒抒发他们对真诚爱情的渴望和赞美。歌曲演唱中，前两段采用主人公对唱的方法，音乐进入第三段时加入客人们的合唱。

《茶花女》剧情介绍

故事发生于19世纪的巴黎。城中名媛维奥莱塔因为喜爱佩戴茶花而被誉为"茶花女"。茶花女为青年阿尔弗莱德的真挚情意所感动,与他坠入爱河,毅然离开纸醉金迷的巴黎社交圈,不料受到了阿尔弗莱德父亲的阻拦。在阿尔弗莱德父亲的哀求下,茶花女为了爱人的前途和家族声誉无奈选择放弃,继而回到巴黎重操旧业。不知实情的阿尔弗莱德无法理解她的举动,当众羞辱了她。爱人的怨恨让原本就患有肺痨的茶花女病入膏肓。茶花女弥留之际,阿尔弗莱德的父亲和盘托出真相,但为时已晚,维奥莱塔躺在阿弗莱德的怀里,带着对爱人的遗憾和内心的孤独,离开了人世,如茶花般凋零陨落……

威尔第与歌剧

朱塞佩·威尔第(1813—1901),著名意大利歌剧作曲家。他的歌剧作品《弄臣》《游吟诗人》《茶花女》《假面舞会》《阿依达》《奥赛罗》等在世界范围内久演不衰。

在意大利,每当威尔第的歌剧演出结束时,人们不但起立长时间鼓掌,而且还要呼喊"威尔第万岁"。街头巷尾都能听到人们在哼唱、弹奏他的曲调,特别是《茶花女》中的《饮酒歌》。有时连威尔第自己都听烦了,不得不花钱请那些人别再演奏了。就连《茶花女》小说的作者小仲马都说:"五十年后,也许谁也记不起我的小说《茶花女》,但威尔第却使它成为不朽之作。"

聆听与欣赏

斗牛士之歌
歌剧《卡门》选曲

H.梅拉克,L.阿列维 词
比才 曲

1=♭A 4/4

p

5 6·5 3·0 3 | 3·2 3·4 3·0 | 4 2·5 3·0 | 1 6·2 5·0 |

斗牛勇士 快准备起 来, 斗牛勇士, 斗牛勇士,

```
2 - 2 6 5 4 4 | 3 2 3 4 3 . 0 | 7 3 3 #2 #4 | 7 - - - |
在 英勇战斗中你要记  着，  有双黑色的眼

7 6 7 6  5 6 2 3 4 | 0 3 4 3 1 6 5 . 0 | 0 1 2 1 5 4 3 2 |
睛充  满了爱 情， 在  等着你， 在 等着你勇

1 0 7 . 1 2 1 . 2 | 3 2 . 3 4 3 . 4 | 5 . 0 1 - | 6 . 0 5 | 1 - 1 0 0 ‖
士。黑  色眼  睛充  满爱 情， 在 等 着 你。
```

欣赏提示： 这是《卡门》第二幕斗牛士埃斯卡米洛为了答谢欢迎和崇拜他的人而唱的一首歌。歌曲第一部分，以豪迈雄壮的曲调，描述了惊险而又壮观的斗牛场面，展现了作为胜利者、强者面对欢呼的人群的自豪心情，也表达了胜利的心情和对人们的谢意。第二部分中表达了在斗牛场遇见女主人公卡门时的激动心情。第三部分，也是谱例中展现的部分，充满了阳刚之气和进行曲风格。

《卡门》剧情介绍

取材于梅里美的同名小说，讲述的是一个爱情悲剧故事。美丽倔强、酷爱自由的吉卜赛姑娘卡门与军人唐·何塞坠入情网。唐·何塞为卡门舍弃一切，可是卡门后来又爱上了斗牛士埃斯卡米洛，唐·何塞在极度痛苦中杀死卡门，然后自杀。

乔治·比才（1838—1875），法国歌剧作曲家。他的作品风格鲜明，色彩浓郁，《卡门》便是这样一部世界流行的歌剧。柴可夫斯基对《卡门》的评价是："必将征服全世界！"

中国歌剧是随着西方音乐的传入逐渐发展起来的。"五四"运动以后，中国的音乐家们在接受西方音乐文化观念的同时，对西方歌剧这种体裁形式结合着中国国情和民族审美习惯开始进行大胆尝试。首先是黎锦晖1920年开始编创并逐步形成的儿童歌舞剧的出现。这类作品，尽管是为儿童写的，而且并不是完整意义上的歌剧，但是它有情节、有人物，有专门为几个登场人物在规定情节中抒发心情而设计的独唱、齐唱、对唱以及载歌载舞的场面、纯舞蹈的场面、个人内心独白的场面等，因

此,它基本上具备了歌剧的一些主要特征,可以说是中国歌剧的雏形。接着,许多有志于此的音乐家、戏剧家,陆续投入中国新歌剧探索的行列,使中国歌剧在民国时期从无到有乃至有较大的发展。

 聆听与欣赏

北 风 吹
歌剧《白毛女》选曲

贺敬之 丁毅 词
马可、张青、瞿维、焕之 曲

1 = G 3/4

（简谱略）

1. 北风那个吹，雪花那个飘，雪花那个飘飘，年来到。大婶给了玉茭子面。
2. 爹出门去躲账，整七那个天，三十那个晚上，还没回还。

我等我的爹爹回家过年。我盼爹爹心中急，等爹回来心欢喜。爹爹带回白面来欢欢喜喜过个年 欢欢喜喜过个年。

欣赏提示： 这段音乐曲调悲怆，唱腔哀怨，表达了主人公喜儿无助、期盼的心情。这段旋律是根据河北民歌《小白菜》的音调加以变化发展而成的。《小白菜》的旋法每句都为下行，具有悲哀凄婉的特色。但直接用来描写第一幕喜儿在家时的天真无邪，是不合适的。因此,作曲家有意识地改变了原民歌基本下行的

旋律走向和节拍音型,体现了性格的变化,使之符合喜儿此时此刻的性格,并成为代表这位主角、贯穿全剧的音乐主调。

 聆听与欣赏

扎红头绳
歌剧《白毛女》选曲

贺敬之 丁毅 词
马可、张青、瞿维、焕之 曲

1 = G 4/4
稍快

| 5 2 6 5 4 3 2 | 5 2 6 5 4 3 2 | 2 5 6 2 6 5 4 | 2 3 5 2 1 7 6 5 |

1. 卖 豆腐挣下了几 个 钱， 集上我称 回来二斤面，
2. 人 家的闺女 有花儿戴， 你爹我钱少 不能买，

| 5 2 6 5 4 3 2 | 5 2 6 5 4 3 2 | 2 5 6 2 6 5 4 | 1 2 5 2 1 7 6 | 2/4 5 - |

怕 叫 东家看见了， 揣在这怀里头四五天。
扯 上了二 尺红头绳， 我给我喜 儿

| 2 3 5 2 1 7 6 5 | 5 1 6 5 4 2 2 1 | 2/4 5 - | 2/4 2 5 5 6 6 1 |

扎起来 咳咳 扎起 来。 卖豆腐挣下了
人家 闺女
门神 门神

| 6 5 4 3 2 | 2 5 6 6 1 | 6 5 4 3 2 | 2 5 6 5 | 4 3 2 5 | 2 3 5 2 |

几 个 钱， 爹爹称回了二斤面， 带回 家来包饺子， 欢欢喜喜
有花戴， 我爹钱少 不能买， 扯下了二尺红头绳， 给我扎起
骑红马， 贴在门上 守住家， 门神 门神扛大刀， 大鬼小鬼

| 1 2 5 6 5 | 1. 6 5 6 4 | 4. 2 1 2 6 | 5 - ‖

过 个 年， 哎 过呀过 个 年
来， 哎 扎呀扎起来
进 不来，

欣赏提示： 在《扎红头绳》的处理上，为表现喜儿与爹爹短暂的欢聚，采用明朗欢快的对唱，既反映了喜儿的天真活泼，也表达出杨白劳对女儿深情的父爱。这段音乐同以后两位主人公命运的变化形成了鲜明的对比。

歌剧《白毛女》的创作背景

《白毛女》是我国新歌剧成型的标志。歌剧是根据流传在晋察冀边区的民间传说"白毛仙姑"创作的。此剧通过杨白劳、喜儿父女两代人的悲惨遭遇，深刻揭示了地主和农民之间尖锐的矛盾，愤怒地控诉了地主的罪恶，热情地歌颂了共产党和新社会，形象地说明了"旧社会把人逼成鬼，新社会把鬼变成人"的真理。

歌剧《白毛女》的作曲家们在民间音调基础上吸收西方歌剧音乐性格化和戏剧化的创作经验，运用人物主调贯穿发展的手法使音乐形象的塑造获得成功。在歌剧音乐中，尝试使用了重唱与合唱的形式，运用了和声、复调等多声部音乐手法；在乐队方面，根据当时条件使用了中西乐器的混合编制。

马可（1918—1976），江苏徐州人。一生写了200多首（部）音乐作品，其中以歌曲《南泥湾》《我们是民主青年》《咱们工人有力量》《吕梁山大合唱》，秧歌剧《夫妻识字》，歌剧《周子山》（与张鲁、刘炽合作）、《白毛女》（与瞿维、张鲁、向隅等合作）、《小二黑结婚》，管弦乐《陕北组曲》等流传最为广泛。以他为首集体创作的《哀乐》是现在国内最正式的傧仪用曲。

 拓展活动

1. 请分成小组，根据歌剧《白毛女》的音乐，参与表演，体会音乐要素的变化与人物情绪的变化的关系。

段　落	情　绪
《北风吹》	
《十里风雪》	
《扎红头绳》	
《哭爹》	
《我要活》	
《太阳出来了》	

2. 你还了解哪些歌剧？请说出它们的名字及作曲家。

　　作为音乐老师,我不得不说,完整地欣赏一部歌剧的机会真的很少。虽然这里面有音乐环境的原因,但这绝不是不去欣赏的借口。推荐几部最常上演的歌剧,在你闲暇的时间里去欣赏吧! 威尔第的《阿依达》《茶花女》《弄臣》,普切尼的《波斯米亚人》《托斯卡》《蝴蝶夫人》,比才的《卡门》等。

　　学习要善于思考。虽然因为种种原因,欣赏歌剧的机会不多,但静下来思考一下,对比中国的戏曲,歌剧这种西方的艺术形式在表现手法、音乐表达上确实有着极大的不同。作为"剧"的表现特色,一般地说,西方重写实,中国重写意、传神。欧洲歌剧产生于文艺复兴和巴洛克的风尚中,富丽奢华的景观,奇巧的舞台机关,伴随它走向辉煌;而中国传统戏曲却主要依赖艺人的表演才华,并不注重舞台背景烘托效果。西方歌剧主要是以作曲家们创作的音乐为艺术表现手段,而中国戏曲音乐则多采用曲牌体或板腔体的结构,即不同的戏常采用大致相似的唱腔。

第三节　音乐剧

　　音乐剧诞生于 19 世纪末的欧美大陆,融合了各个艺术门类的特点,将音乐、舞蹈和话剧道白的特殊魅力紧密结合起来塑造人物形象,表达人物感情,从而表现一个完整的故事情节。

　　与歌剧不同的是,音乐剧经常采用流行音乐的方式去表述。例如,在音乐剧里面可以允许出现没有音乐伴奏的对白,没有了宣叙调和咏叹调的区分,歌唱的方法也不一定是美声唱法,且有更多舞蹈的成分。

 聆听与欣赏

回　忆
音乐剧《猫》选曲

屈瑞佛尔·农恩　词
安德鲁·劳埃德·韦伯　曲

$1=C$　$\frac{12}{8}$

1·	1	1 7	1	2	1 6	1·	1	1 7	1	2	5
Mid-	night,	not a	sound from the	pave-	ment,	has	the	moon lost	her		
夜	深,	街 上 弥	漫 着	寂	静,	月	儿	寻 找	着		
Memo-	ry,	all a-	long in the	moon-	light,	I	can	dream of	the		
回	忆,	始 终 伴	随 着	月	光,	梦	中	昔 日	的		

音乐常析

```
6· 6· 6 4 5   6 5 4 | 3· 3· 3· 3 5 |
memo-ry,    she  is smil-ing a-lone.    In the
梦  境,    留  下 孤 独 笑 影。    在 月
old days    that was beau-ti-ful then.   I re-
情  景,    依  旧 给 我 温 馨。    我 忘

5· 2 3  4 5 6 7 | 1 7 6  5· 5· 0 3 1 |
lamp-light the with-ered leaves col-lect at my feet,  and the
光   下, 一 片 片 枯 叶 飘 落 在 地,    夜 的
mem-ber the time I knew what hap-pi-ness was,   let the
不  了 那 一 刻 甜 蜜 幸 福 时 辰,    愿 那
```

欣赏提示： 这首歌曲是剧中"魅力猫"格瑞泽贝拉所唱。歌曲唱出了格瑞泽贝拉的遭遇，表现了全剧的主题。歌曲的情绪起伏较大，层次分明。第一段旋律平缓、流畅，情绪稍显孤独、惆怅；第二段落情绪转向忧伤；第三段，音乐虽然在重复第一段，但情绪变得明朗，表现了一种坚定和信念；第四段的旋律虽然是第二段的重复，但情绪摆脱了伤感，稍感活跃；第五段，歌曲在力度、速度和情感处理等方面都做了大幅度调整，达到歌曲的高潮，完美地表现了歌曲的主题。

《猫》剧情介绍

《猫》是根据T.S.艾略特的诗集谱曲的音乐剧。该剧从猫的视角讲述了童话般的故事。杰里科猫每年都要举行一次部落聚会，猫的首领在聚会中会挑选一只猫，让它升上天获得重生的机会。于是，形形色色的猫纷纷登场，尽情表现。"领袖猫"是猫族中的首领，充满智慧和经验，他必须出席一年一度的猫会，并最后决定哪一只猫能够升天获得

重生；"迷人猫"是剧中成熟女性的代表，全剧舞会高潮时她是领舞者，在青蓝色调的光线下，唯有她的红色皮毛洋溢着温暖；"魅力猫"，年轻时是猫族中最美丽的一个，厌倦了猫族的生活到外面闯荡，但尝尽了世态炎凉，再回到猫族时已丑陋无比——她的样子最像

人类,长发披肩,身穿黑色晚礼服,脚蹬一双高跟鞋。此外还有"富贵猫""保姆猫""剧院猫""摇滚猫""犯罪猫""迷人猫""英雄猫""超人猫""魔术猫"等。这群五花八门、各不相同并被拟人化了的猫儿组成了猫的大千世界。在舞会上,它们各显身手,或歌或舞或嬉戏,上演了一出荡气回肠的"人间悲喜剧",诉说着爱与宽容的主题。最后,"魅力猫"以一曲《回忆》平息了所有猫儿对她的敌意,唤起了对她的深深同情和怜悯,成为可以升上天堂的猫。

安德鲁·劳埃德·韦伯(1948—)英国音乐剧作曲家。代表作品有《猫》《剧院魅影》《艾薇塔》《万世巨星》《日落大道》等。其多部音乐剧曾获得百老汇托尼奖、金球奖、奥斯卡奖等。

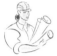 **拓展活动**

1. 聆听《回忆》,尝试按情绪的变化把歌曲分段落,并体会此段落表达了怎样的情感和主题。

2. 观赏一部音乐剧,谈谈这门艺术的综合性,分享你的感受。

音乐剧这种综合艺术形式,因为载歌载舞,且歌曲基本上为通俗唱法演唱,常常能够吸引年轻的同学们。其实在校园文化的舞台上,有很多同学已经在尝试以熟悉的音乐为手段表现自己创作的校园短剧。我们鼓励这种尝试,其实这就是一种创新。看,这就是音乐的另一种魔力,它使得喜爱它的年轻人为之付出热情。

第四节　影视音乐

曾有一位评论家这样评述影视音乐:"如果说18世纪是歌剧的时代,19世纪是芭蕾舞剧的时代,那么20世纪就是电影音乐的时代。"

影视音乐是以电影、电视剧的内容和画面为主,以烘托气氛、刻画人物、渲染情感等为目的,在影视过程中进行的配乐。包括声乐作品和器乐作品。

影视音乐作为影视艺术中不可或缺的组成部分,发挥着重要的功能作用,为影视艺术增添了巨大的艺术感染力。音乐在影视中常是画面语言和文学语言的补充,是语意的延伸,充当电影、电视剧与观众的桥梁。这时的音乐像一把打开欣赏者情感的钥匙,帮助电影人物更直接地抒发情感,有利于欣赏者对电影人物的内心世界的深层解读。

影视音乐主要的功能可以概括为:

第一,塑造形象,刻画性格。音乐无法像美术一样表现人物特征的细节,但是音乐可以抓住人物的神态、气质和性格等特征,结合电影中提供的具体人物形象,可以更形象、逼真地刻画剧中人物。

第二,渲染气氛,凸显基调。音乐语言是模糊的,却又是高度概括的。它可以表现一种气氛、一种情绪、一定的形象,也可以代表一个地方风格、一个时代、一个民族。电影都会有自己所要营造的氛围和情绪的基调。电影音乐完美地把两者结合起来,并对电影的艺术魅力有所升华。电影音乐可以渲染环境气氛、时代氛围、地方色彩、民族特点等。

第三,抒发情感,引发共鸣。电影是用有强烈感情特征的形象思维反映生活的。而音乐又是抒情的艺术,是由人的内心发出的。人物情绪的变化最能引起观众的共鸣。电影音乐此时以感染的方式把剧中人物与观众紧密联系起来。

第四,激发联想,烘托剧情。音乐具有广大的想象空间,对剧情有极强的包容性,因此可借助音乐的变形、变奏、延展、紧缩等手法来发展剧情。

 拓展活动

下面这个音乐主题是影视音乐中为特定的人物形象进行的配乐,请你哼唱这个旋律,体会这个小主题能表述的人物形象。

6 — | 7· 6 | 4 3 | 4 3 |

 聆听与欣赏

He is A Pirate(他是海盗)
——选自电影《加勒比海盗》

1 = F 2/4

克劳斯·巴德尔特、汉斯·季默 曲

```
6·6 067 | 1·1 012 | 7·7 065 | 6 035 | 6·6 061 |
2·2 023 | 4·4 032 | 36· 067 | 1·1 02 | 36· 061 | 7·7 016 |
```

欣赏提示：这段音乐是电影《加勒比海盗》的背景音乐。音乐气势雄壮，常被用在沙场点兵和战争场面，如《士兵突击》。音乐在配器上使用大规模的管弦乐队，辅以合成器所生的电子鼓点，从而兼具了气势和节奏动力。

searching

汉斯·季默(1957—)，德国音乐家、电影配乐作曲家。被誉为"好莱坞大片配乐代言人"。擅长高节奏性、高戏剧张力的配乐。

 聆听与欣赏

再见警察
选自电影《无间道》

欣赏提示：这段音乐节奏舒缓、旋律平稳连贯，利用女生虚无缥缈的哼唱，充满了唯美的幽怨。

searching

《再见警察》的曲调是曲作者陈光标根据天主教的宗教歌曲《Amazing Grace》改编的电影配乐。这首音乐在很多回忆、伤感的场合中配合使用。

 聆听与欣赏

查拉图斯特拉如是说
引子部分

1 = C 4/4

```
1--- | 1--- | 1--- | 1--- | 1-5- | 1-1·3 | ♮3-♮3- |
♮3·0000 | 0000 | 0000·5 | 1-1- | 1·000 | 0000 |
```

欣赏提示：这是电影《2001太空漫游》开端使用的音乐，音乐恢弘大气。音乐以小号吹奏出三个长音符 1 – 5 – 1 展开。此后音乐旋律逐渐上升，力度逐渐增强，跟着是定音鼓的敲击。三次重复，每次都将音乐推高，气势不断扩张，直到高潮终了。

音乐赏析

searching

理查·施特劳斯（1864—1949），德国作曲家。《查拉图斯特拉如是说》是受哲学家尼采的同名散文启发而作；著名的"引子"部分表现"日出时人类感觉到上帝的能量"。

 聆听与欣赏

Mother
选自电影《菊次郎之夏》

久石让 曲

$1 = {}^{\flat}E \quad \dfrac{2}{4}$

钢琴
（0 6 3 2 | 6 0 | 0 6 3 2 | 6 0 | 0 6 3 2 | 6 0 | 0 6 3 2 | 6 0）|

大提琴

3 - | 3 3 4 5 | 2 - | 2 2 5 7 | 1 - | 1 1 2 3 | 3 - | 2 · 5 | 3 - |

3 3 4 5 | 5 2 | 2 2 5 7 | 1 - | 1 1 2 3 | 5 - | 5 0 5 | 6 . 6 | 6 7 5 4 |

5 - | 1 2 3 | 3 - | 2 · 6 | 3 · 4 3 | 2 1 7 | 1 - | 1 5 1 2 | 1 - | 1 5 1 2 |

1 - | 6 1 | 3 · 4 | 2 1 7 | 1 - | 0 5 1 2 | 1 - | 0 5 1 2 | 1 - | 1 6 1 |

3 - | 2 · 3 | 4 - | 0 3 4 5 | 2 · 2 | 2 · 2 | 3 - | 3 4 3 7 | 2 1 |

1 6 7 | 1 7 6 | 6 5 6 | 7 - | 7 5 | 3 - | 3 - | 3 - | 3 - | 0 0 |

欣赏提示：《Mother》作为影片中另一首配乐，音乐在钢琴的伴奏下，大提琴徐徐展开充满回忆的旋律，表现了主人公对妈妈的思恋。

searching

久石让（1950—），日本著名作曲家，他善于运用各种音乐元素，使音乐与画面紧密贴合。他的很多作品为动漫电影担当配乐，如《千与千寻》《龙猫》《天空之城》等。

 拓展活动

推荐一首描述父亲的音乐或歌曲,体会它与描述母亲的音乐有什么不同。

每次去影院看电影时总会遇到这样的场景:电影最后的主题曲或音乐很少有观众能欣赏完。大概是觉得音乐不重要吧!我们可以做这样的实验,如果在影视剧播放时把音乐删除,你是否还如有音乐时那样为之伤感、为之兴奋、为之动情?可以说音乐是筋,连缀着画面情节;也可以说音乐是魂,升华着电影的主题;还可以说音乐是血肉,丰满着画面的同时也滋润着观众的灵魂。

第八单元　舞动春天的芭蕾
——音乐与舞蹈

舞蹈是看得见的音乐，
舞蹈是藏在灵魂里的语言，
舞蹈像是用脚步去梦想，
舞蹈是生命的脚、创意的心……
有人说：音乐是芭蕾舞的灵魂。
我无法用任何语言去形容舞蹈，
踮起脚尖，是脉搏，是心跳，是我生命的节奏……

《毛诗序》中说："在心为志，发言为诗；情动于中而形于言，言之不足，故嗟叹之；嗟叹之不足，故咏歌之；咏歌之不足，不知手之舞之足之蹈之也。"音乐和舞蹈都是表达内心情感的最好方式。也许你会有这样的体验，当我们听到轻柔的音乐时，会随着音乐轻轻摆动身体，而听到节奏感较强的音乐时，你会想踩着乐点翩翩起舞。苏联著名舞剧编导和舞蹈理论家扎哈诺夫也说过："音乐，这是舞蹈的灵魂。音乐包含了并决定着舞蹈的结构、特征和气质。"可以说舞蹈离不开音乐，音乐衬托舞蹈。音乐是舞蹈的灵魂，舞蹈是音乐的回声。

 拓展活动

你知道哪些舞蹈种类呢？选择一首合适的音乐，在音乐中秀出你的舞姿吧！

第一节 舞 曲

音乐和舞蹈都是表达我们内心情感的最好方式,从原始社会到今天,世界上凡是有人类聚居的地方就有各具特色的舞蹈,有舞蹈就有各具特色的舞曲。

 聆听与欣赏

蓝色多瑙河圆舞曲

$1=A\ \dfrac{6}{8}$

[奥]约翰·施特劳斯曲

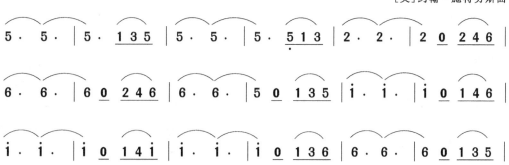

欣赏提示: 圆舞曲《蓝色多瑙河》全名《在美丽的蓝色的多瑙河畔》,是约翰·施特劳斯所作170首圆舞曲中最具代表性的一首,作于1867年。此曲按照典型的维也纳圆舞曲的结构写成,由序奏和5首小圆舞曲和尾声组成。

约翰·施特劳斯（1825—1899），奥地利作曲家、指挥家、小提琴家，施特劳斯家族杰出代表人，被誉为圆舞曲之王。他一生创作作品共479首，其中圆舞曲400多首，还有波尔卡、歌剧等。

舞曲是根据舞蹈节奏写成的器乐乐曲或声乐曲。一般舞曲都有鲜明的节奏，有某种固定的节奏贯穿始终，这些节奏型是区别各种舞曲的重要标志。

西方的舞曲在15世纪进入第一个繁荣期。17世纪，小步舞曲由民间进入宫廷，艺术上得到加工，18世纪在西方盛行。莫扎特等作曲家的古典交响曲是典型四乐章形式，小步舞曲被安排在第三乐章。后来，苏格兰舞曲、连德勒舞曲得到发展。19世纪，由连德勒舞曲发展而成的圆舞曲占据了社交舞曲的主导地位。施特劳斯父子创作的几百首圆舞曲是这一体裁的艺术珍品。从19世纪中期开始，玛祖卡、波尔卡、加洛普和波罗乃兹等舞曲在欧洲盛行。20世纪，拉丁美洲和美国的一些民族舞蹈及社交舞蹈流行全世界，诸如探戈、伦巴、桑巴、康加和狐步舞等，大量新舞曲进入人民生活之中。

我国各民族都有自己的舞蹈与舞蹈音乐，如汉族的秧歌舞，音乐直接从民间小调和鼓吹乐中选用，情绪活跃，气氛热烈；维吾尔族舞蹈热情奔放，音乐常用切分音；蒙古族舞蹈则舒展浑厚，音乐奔放质朴。

多样的舞曲

圆舞曲又名"华尔兹"，在德语里是"滚动"、"旋转"的意思。它的祖先是流传在德、奥地区的民间舞"连德勒"，是一种慢速三拍子圆舞。18世纪开始流行于维也纳宫廷，经过不少音乐家的努力，才发展成现在的圆

舞曲的形式。

小步舞曲是一种起源于西欧民间的三拍子舞曲,流行于法国宫廷中,因其舞蹈的步子较小而得名。速度中庸,风格典雅。19世纪初,小步舞曲构成交响曲奏鸣套曲的第三乐章,后被谐谑曲所代替。

玛祖卡是波兰的一种民间舞蹈,其动作有滑步、成对旋转、女人围绕男子作轻快跑步等。现今在各大芭蕾舞剧中出现的"玛祖卡"舞,就是源于波兰的玛祖尔,已经演变为节奏鲜明、舞步豪迈潇洒、气质高贵典雅的舞台表演形式,与至今流传的民间玛祖尔有了很大的区别。

"波尔卡"一词在捷克语中为"半步",波尔卡舞曲大致分为急速、徐缓和玛祖卡节奏等三种类型,一般为二拍子,三部曲式,节奏活泼跳跃,在第二拍的后半拍上常作稍微停顿的装饰性处理。

趣味小故事

关于《蓝色多瑙河》的创作,有一个有趣的故事。一次,小约翰·施特劳斯回家时换下一件脏衬衣。他的妻子发现这件衬衣的衣袖上写满了五线谱。她知道这是丈夫灵感突现时记录下来的,便将这件衬衣放在一边。几分钟以后回来,她正想把它交给丈夫,却发现这件衬衣不翼而飞。原来,在她离开的瞬间,洗衣妇把它连同其他脏衣服一起拿走了。她不知道洗衣妇的居所,就坐着车子到处寻找,奔波了半天,也没有下落。在她陷于绝望的时刻,幸好一位酒店里的老妇人把她领到那洗衣妇的小屋。她猛冲进去,见洗衣妇正要把那件衬衣丢入盛满肥皂水的桶里。她急忙抓住洗衣妇的手臂,抢过了那件脏衣,挽救了衣袖上的珍贵乐谱,这正是小约翰·施特劳斯的不朽名作——《蓝色多瑙河》圆舞曲。

第二节 舞剧音乐

音乐,是世界通用的语言,无论长幼,无论国别,都能清楚地听辨出它所要传达的声音。请伴随着音乐的旋律,请踏着音乐的节拍舞动起来吧!领会意图,体验动感,这是音乐的魔力。我们挥舞着自由的手脚,我们演绎着生动的故事,我们主宰着活跃的舞台……

聆听与欣赏

《四小天鹅舞》
——选自芭蕾舞剧《天鹅湖》

[俄] 柴可夫斯基

欣赏提示：《四小天鹅舞》是芭蕾舞剧《天鹅舞》中最受人们欢迎的舞曲之一，音乐轻松活泼，节奏干净利落，描绘出了小天鹅在湖畔嬉游的情景，质朴动人而又富于田园般的诗意。

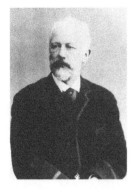

彼得·伊里奇·柴可夫斯基（1840—1893），19世纪下半叶俄罗斯最著名的作曲家之一，被誉为伟大的俄罗斯音乐大师。三大芭蕾舞剧《天鹅湖》《睡美人》《胡桃夹子》都是他的作品。

在芭蕾舞界，柴可夫斯基可谓是最负盛名的作曲家，他所作的《天鹅湖》《睡美人》《胡桃夹子》每年都会被世界各大芭蕾舞团上演无数遍。《天鹅湖》几乎是所有古典芭蕾舞团的保留剧目。《胡桃夹子》则被称为圣诞芭蕾，是每年圣诞节孩子们必不可少的一道艺术大餐。而像《睡美人》这样的梦幻般的童话故事，则引领着许多少女走入芭蕾舞的殿堂。

《天鹅湖》被人们称做"永远的天鹅湖"，可见其在人们心目中的位置。该曲音乐性格鲜明，既保留了传统芭蕾音乐的典雅、优美风格，又有创造性表现，即丰富的交响性，把古典舞、代表性舞甚至哑剧连接发展为一个严密的整体，富有情节性，每场音乐对场景的描写极为完美，对戏剧矛盾的揭示以及每个角色性格和内心的刻画非常到位，因此被评价为"首次使舞蹈作品具有音乐灵魂"。《天鹅湖》至今仍是舞蹈家们所遵循的楷模，同时也是一部现实主义舞剧的典范。在《天鹅湖》中有许多非常著名的舞曲，如第三幕中的《西班牙舞曲》《匈牙利舞曲》等。

《睡美人》舞剧取材于法国诗人沙尔·佩罗的名作《沉睡森林里的美女》，是俄罗斯19世纪末大型神幻芭蕾的顶峰，被誉为"19世纪芭蕾的百科全书"。该剧通过《恶咒》《幻影》《婚礼》三幕，讲述了苏弗洛瑞斯坦王宫的宫殿里国王与王后正在为出生不久的女儿奥罗拉举行洗礼命名大典。1888年5月25日，俄罗斯圣彼得堡皇家剧院总监伊凡·弗谢沃洛依斯基找柴可夫斯基商议将水鬼乌丁娜的故事编为芭蕾舞剧。但他们后来觉得佩罗的童话《林中睡美人》是一个更好的题材，交给柴可夫斯基作曲，佩蒂巴编舞。音乐充满童话般的梦幻感。

《胡桃夹子》根据霍夫曼的一部叫作《胡桃夹子与老鼠王》的故事改编。舞剧的音乐充满了单纯而神秘的神话色彩，具有强烈的儿童音乐特色。圣诞节，女孩玛丽得到一只胡桃夹子。夜晚，她梦见这胡桃夹子变成了一位王子，领着她的一群玩具同老鼠兵作战。后来又把她带到果酱山，受到糖果仙子的欢迎，享受了一次玩具、舞蹈和盛宴的快乐。这是柴可夫斯基创作的3部舞剧的第三部，根据故事情节，在舞剧的第二部分组成一组舞曲：

（1）孩子们围着圣诞树的儿童进行曲；
（2）糖果仙子舞曲——糖果仙子用钢片琴表演；
（3）俄罗斯特列帕克舞曲；

（4）阿拉伯舞曲——咖啡；

（5）中国舞曲——茶；

（6）芦笛舞曲——玩具牧童吹的牧笛。

在宏大的交响乐融入芭蕾之后，不仅完善了芭蕾艺术原本在音乐上的缺失，也为芭蕾艺术开创了新纪元。

 拓展活动

你知道我国有哪些著名的芭蕾剧音乐？它们与西方芭蕾舞剧音乐相比较又有哪些不同呢？